"十三五"普通高等教育规划教材

高等院校艺术与设计类专业"互联网+"创新规划教材

视觉信息设计

主　编　欧阳丽莎

副主编　叶国庆　徐　琳　田志梅　沈　蕾

参　编　原丽花　倪　鹏　张　芸　黄玉新
　　　　李思思　蒋睿君　盛双荣

北京大学出版社
PEKING UNIVERSITY PRESS

内容简介

本书内容包括信息的基础知识、信息设计中的图解、信息设计中的网格编排、信息设计中的导视系统、信息设计领域中的内容与形式及案例赏析六部分。本书的编写在借鉴国内外同类优秀教材编写形式的基础上，进行了创新，通过具体的案例展示，对知识要点进行逐步深入的讲解并结合成功的实践案例分析，以帮助学生掌握设计的规律与训练实际设计项目的操作思维方法。

本书可作为高等院校艺术设计专业课程的配套教材，也可作为设计爱好者和自学者的参考用书。

图书在版编目 (CIP) 数据

视觉信息设计 / 欧阳丽莎主编. —北京：北京大学出版社，2017.6
（高等院校艺术与设计类专业"互联网+"创新规划教材）
ISBN 978-7-301-28435-3

I. ①视… II. ①欧… III. ①视觉设计—高等学校—教材 IV. ① J062

中国版本图书馆 CIP 数据核字 (2017) 第 137199 号

书　　名	视觉信息设计
著作责任者	欧阳丽莎　主编
策划编辑	孙明
责任编辑	孙明
标准书号	ISBN 978-7-301-28435-3
出 版 者	北京大学出版社
地　　址	北京市海淀区成府路 205 号　100871
网　　址	http://www.pup.cn　　新浪微博：@北京大学出版社
电子信箱	pup_6@163.com
电　　话	邮购部 010-62752015　发行部 010-62750672　编辑部 010-62750667
印 刷 者	北京宏伟双华印刷有限公司
发 行 者	北京大学出版社
经 销 者	新华书店
	889 毫米 ×1194 毫米　16 开本　9.25 印张　272 千字
	2017 年 6 月第 1 版　2023 年 2 月第 5 次印刷
定　　价	52.00 元

未经许可，不得以任何方式复制或抄袭本书之部分或全部内容。

版权所有，侵权必究

举报电话：010-62752024　电子信箱：fd@pup.pku.edu.cn

图书如有印装质量问题，请与出版部联系，电话：010-62756370

序

为了使不同的受众群能够更为直观地掌握信息和获取知识，我们有必要梳理编辑及运用相关数据和实例来进行视觉信息设计。人类80%以上的信息来源于视觉，其中视觉形式和认知进程起着决定性的作用。信息设计起到了一种媒介作用，如清晰有效地印刷样式就是其精确的途径之一，它将所需的重要步骤整合在一个艺术化的纲领中，使作品能够在整体上得到理解。

从2000年起，就不断地有中国学生来上我的信息美学与印刷样式和字体设计讨论课，他们将中国文化艺术引入并融合到课程中，如长江流域的地图、京剧、兵马俑、书法及针灸的历史等，都知性化、形象化地出现在富有美学价值的书籍插图和海报当中。

欧阳丽莎的天分和勤劳给我留下了深刻的印象，现今她在武汉市高等院校开设信息设计这门课，在德国也引起了关注。她深深知道，富含丰富思想的图像将为丰富的中国社会作出贡献。

通过这本书，我预祝感兴趣的读者和信息设计学科在中国有广大的前途。

布吕科勒·哈特穆特　教授
德国明斯特应用技术大学艺术设计系

前　言

信息设计理论是为科学而设计的理论，其面对的是信息时代出现的新的设计问题。首先，人的需求逐渐从物质向精神的层面过渡；其次，由于信息技术的发展，人们将更多地依赖数字语言进行沟通与交流。数字语言本身仅是一种媒介，它的形态需要经过组织与设计才具有明确的含义，才能起到交流的作用。如何传达及是否传达清楚，可以借助于各种定性或定量分析的方法进行解析。

信息设计的目的是让信息明确化，但设计上又要求在同一界面上传达诸多的信息。有些信息是并行的，有些则处于一个序列的深层，如何组织这些相同或不同层次中的信息，使之符合人的认知习惯并完整地体现出事物的意义，这正是在信息设计领域中要研究的基本问题。

一、信息设计的提出

信息设计（Information Design）这一概念最早是由英国的信息协会（British Information Design Society）提出并加以推广的。事实上，在这一概念提出以前，信息设计早已存在于诸多领域中，而且信息设计被赋予了不同的名称：在报刊领域，被称为信息图形；在商业领域，被称为表达图形或商业图形；在科学领域，则被称为人们所熟知的科学可视化。另外，计算机工程师称之为界面设计；会议

【参考视频】

这就是信息可视化（Nordri案例）

设备人员称之为图表记录；建筑师形象地称之为标记或路径发现；图形设计者则直接称之为设计。

信息传达系统设计从 20 世纪初开始，在少数发达国家中被运用到公众服务项目中。以公共交通部分为例，比较科学和准确的视觉传达体系最早产生于国际性大都市——伦敦，其成为商业、金融和贸易的中心，城市已变成文明的神经枢纽。伦敦的人口来自世界各地，人流量较大。1863 年，为了解决交通的拥堵问题，国际性非常强的伦敦建成了最早的地铁。如何设计出一个能够为这种复杂信息背景服务的地铁交通体系图，是英国政府非常关心的工作。1933 年，伦敦地铁进行新地铁系统地图的试验性印刷时，同时发起了一次视觉传达设计革新。英国设计师亨利·贝克提出一个未征稿的设计方案，它用图示说明代替地理上的逼真的地图，将蜿蜒曲折的地理线条整理成横线、竖线和 45° 斜线，用鲜明的色彩代号识别且区分各条线路。地铁宣传部门对此方案的价值持谨慎态度，印刷了一批导视图来进行实验，以征求群众的意见。使用亨利·贝克的方案后，乘客无须花费很多时间就可以知道自己的位置和应该搭乘的线路、方向、上下车站、换乘站。当地铁宣传部门发现这一系统极其方便有用后，导视图便在整个城市进行了推广。这一系统不久就成了一个全世界模仿的范本。亨利·贝克在 27 年中不断地对伦敦地铁进行修正和设计，并对图解和网状系统的视觉展示作出了重要的贡献。

1976 年，时任美国建筑师协会 (American Institute of Architects，AIA) 会议主席的 Richard Saul Wurman 将信息结构作为会议的主题，首次对信息结构设计师作出了定义。1984 年，Richard Saul Wurman 召集了第一次 TED（Technology Entertainment Design）会议，这次会议围绕理解，探讨了科学、理解和信息的关系，正式确立了信息设计这一学科。1999 年，在日本多摩美术大学举行了国际信息学术研讨会，正式启用了该学科的英文名称"Information Design"。

二、信息设计的现状

国外的研究现状：目前，国际设计教育界在信息设计与新媒体的教学与研究方面保持着引领前沿的态势。国际上已经有许多院校设立了此方向的专业课程，有比较成熟的研究理论和实践应用方法，但在该专业界定、称谓及教学重点方面不尽相同。国外开设信息设计的设计教育研究机构有著名的哈佛大学设计学院、麻省理工学院、纽约视觉艺术学院、科隆媒体艺术学院、明斯特艺术设计学院、东京艺术大学、筑波大学、早稻田大学等，它们都有相关的专业研究方向和学科教育。

国内的研究现状：目前，我国缺乏完善的信息设计理论和原理的基础研究。2000 年，清华大学美术学院开始设有信息艺术设计专业，建立了"985 信息设计"

研究项目，对信息设计的相关理论、方法、人才培养目标、教学大纲、教材与实践环节展开了系统的研究，并进行了诸多国际交流与合作。2005年，华中师范大学美术学院开始信息设计领域研究，于2008年在本科教学中开设了信息设计专业课程导向设计和图解设计，并于2009年在研究生基础教学中开设信息设计课程。目前，国内许多院系，如湖北美术学院工业设计系、广州美术学院设计学院等，纷纷开设了有关方向或课程。

三、信息设计的价值

信息设计研究具有很强的实际应用价值。现今，信息设计系统科学思想正以空前的广度与深度向人类几乎所有的知识领域渗透，以其跨学科性、综合性和普适性影响并促进着当代科学的发展。可以说，信息设计涉及人类社会的方方面面，如政治、经济、文化、军事、生态、管理等。就其中具体的城市公共导向信息设计系统案例而言，如伦敦完备的城市公共交通导向信息设计系统，包含城市交通导向、公共空间与建筑导向、城市旅游导向等分系统，而各分系统又包含诸多子系统和系统要素。城市公共交通导向标识包含相对独立的机场、地铁、公路等公共导向标识。在其公共交通节点上，如机场、地铁、公路各个子系统不仅能相互衔接，而且也能与其他系统相互衔接，使得复杂的道路交通与丰富的人文和景观很好地融合在一起，并把计划、规划、设想通过视觉的形式传达出来。

信息设计的价值是人类的主观愿望、需求和意识的产物。信息设计价值体系是行为、信念、理想与规范的准则体系，是社会性的主观规范体系。信息设计中的价值是以价值为标准对现实中的各种现象和问题进行把握，对发展目标和行动方案进行评价和选择，最终进行实际应用，体现实际应用价值。所以，信息设计并不是主观的判断所得出的结论，也不是纯粹的客观观点，而是主客观相结合的理论性和实践性设计。它既追求客观真理，又追求与人类情感、经验、意志、想象和直观能力相关的东西。

信息设计同样提升了人类的审美情趣，传达出对于生活更加美好的向往与追求。但信息设计是商业的，带有很强的目的性与功利性，所以设计的东西不一定就是好的，甚至会成为视觉垃圾，导致大部分设计作品最终的归宿是垃圾桶或者计算机的回收站。一个好的信息设计应该是有其真正价值存在的，能够作为人类

【参考视频】

我们为什么需要数据
可视化（字幕版）

发现自我本质与创作的蓝本，其具有的价值应该在很多领域都有特定的形态，如社会价值、个人价值、经济学价值等。因此，信息设计的价值通常表现为实际运用价值与审美价值，也就是艺术价值和实用价值。

最后，在此衷心感谢北京大学出版社的支持，感谢华中师范大学国家级文科综合实验教学示范中心的资助，感谢我的导师布吕科勒先生对我的指导，感谢我的家人对我的默默支持。本书由欧阳丽莎担任主编，由叶国庆、徐琳、田志梅、沈蕾担任副主编，由原丽花、倪鹏、张芸、黄玉新、李思思、蒋睿君、盛双荣担任参编。

由于编者水平有限，本书可能存在疏漏之处，敬请广大读者批评指正！联系电子邮箱：281573771@qq.com。

欧阳丽莎

2017 年 3 月

【资源包下载】

447幅图片案例

目　录

第1章　信息的基础知识 ... 1
1.1 信息设计的概念 ... 2
1.2 信息设计的价值 ... 3
1.3 大师案例分析 ... 3
1.3.1 奥托·艾舍 ... 4
案例1 慕尼黑奥运会相关设计 ... 6
1.3.2 奥托·纽拉特 ... 8
案例2 国际印刷排版图教育体系 ... 8
1.3.3 理查德·索尔·沃尔曼 ... 10
1.3.4 爱德华·罗尔夫·塔夫特 ... 12
1.3.5 布吕科勒·哈特穆特 ... 13

第2章　信息设计中的图解 ... 15
2.1 图解设计的概念 ... 16
2.2 追溯图解 ... 16
2.3 图解的表现形式 ... 17
2.4 图解的分类 ... 18
案例1 玩具图解——乐高积木 ... 18
案例2 游戏图解——抛球游戏 ... 20
案例3 生活图解——I Want A Job ... 22
案例4 生活图解——绍姆堡区传统服装的使用 ... 24
案例5 地图图解——蟾蜍地图 ... 26
案例6 地图图解——幽灵地图·霍乱 ... 28
案例7 统计数据图解——世界生物竞争 ... 30
案例8 统计数据图解——德国职业选择统计 ... 32
案例9 统计数据图解——狗的分类 ... 34
案例10 政治图解——联邦收入与支出 ... 36
案例11 政治图解——美国人口分布 ... 38
案例12 说明图解——飞机安全解说 ... 40

第3章　信息设计中的网格编排 43

- 3.1　网格系统的概念 44
- 3.2　网格的起源 ... 44
- 3.3　网格系统的重要性 45
- 3.4　网格系统设计的原则 45
 - 3.4.1　网格美的简洁性 45
 - 3.4.2　网格美的和谐性 47
 - 3.4.3　网格美的奇异性 49
- 3.5　经典案例分析 52
 - 案例1　《世界各地语言研究》书籍封面 52
 - 案例2　《石笋与钟乳石/灯光控制台》菱形册子 54
 - 案例3　书籍网格——《针灸》 56
 - 案例4　书籍网格——《黑与白的世界》 58

第4章　信息设计中的导视系统 61

- 4.1　相关概念 ... 62
 - 4.1.1　公共形象识别 62
 - 4.1.2　导视系统 63
 - 4.1.3　指引系统 63
- 4.2　基础理论 ... 63
 - 4.2.1　光线 ... 64
 - 4.2.2　字体 ... 65
 - 4.2.3　排版系统与网格 69
 - 4.2.4　色彩 ... 70
 - 4.2.5　代码化 76
 - 4.2.6　私密保护与玻璃防撞保护 80
 - 4.2.7　房间编号 83
- 4.3　经典案例 ... 84
 - 案例1　伦敦大奥蒙德街儿童医院导向设计 84
 - 案例2　挪威政府机构导视系统设计 86

案例3　科隆-波恩机场..............88
　　案例4　日本科学未来馆............90
　　案例5　岩出山町立中学............92
　　案例6　莱茵兰-法耳茨州城堡、宫殿与名胜古迹..........94
　　案例7　朗讯科技艺术教育中心..............96
　　案例8　内卡尔河岸居民区..............98

第5章　信息设计领域中的内容与形式 101

5.1　电子信息时代的界面..............102
　　5.1.1　人机界面..............102
　　5.1.2　图形用户界面..............102
　　5.1.3　实体用户界面..............102
　　5.1.4　自然用户界面..............102

5.2　网络的开发..............103
　　5.2.1　基于网络开发的产品..............103
　　5.2.2　互联网产品开发流程..............104
　　5.2.3　以网站开发为例说明信息设计的应用..........104

5.3　手势交互界面中的信息设计..............105
　　5.3.1　手势交互界面的发展..............105
　　5.3.2　移动设备的手势交互界面设计..............106
　　5.3.3　未来手势交互界面的发展趋势..............106

5.4　工业设计中的信息传达..............108
　　5.4.1　工业产品设计中的信息设计..............108
　　5.4.2　工业产品外观设计中的信息传达..............108

5.5　案例分析..............110
　　案例1　网站界面设计..............110
　　案例2　手势交互界面..............112
　　案例3　九安血压仪UI设计..............114
　　案例4　停车空位导航装置设计..............116
　　案例5　Information LED..............118

第6章　案例赏析 121

案例1　世界自杀人数统计数据图解 122
案例2　二十四节气图解设计 124
案例3　泰式按摩图解分析 128
案例4　食物的相生相克 130
案例5　地球资源图解 132
案例6　咖啡文化信息设计 133
案例7　世界期刊发展史 134
案例8　女装网购数据信息设计 135

参考文献 ... 136

第 1 章 信息的基础知识

1.1 信息设计的概念

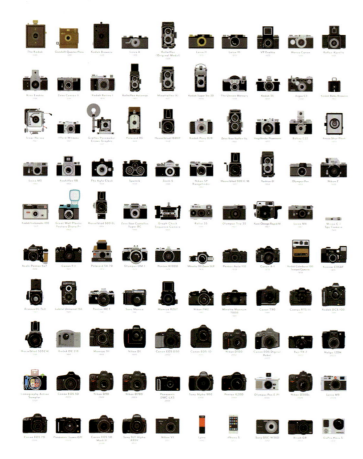

图1.1 Pop Chart Lab的照相机演变史海报

信息设计是在信息化社会的大背景之下被提出来并日益受到重视的，是近几十年来国外信息技术领域一个引人瞩目的新兴研究热点。信息社会和以往工业社会不同，设计人员所面临的不再仅仅是有形实体产品的设计和创造，而是要更多地解决海量的、无处不在的、以数字形式存在的无形信息的设计问题。当代信息设计学具有跨学科性与综合性的突出特点，其对于哲学认识论、自然科学和社会科学理论、教育学、美学、行为科学也具有重要的意义，而且其方法在宇宙科学、医学、信息传播、广告传播、工业设计、造型艺术、视觉传达、电影、戏剧、建筑和环境设计等方面均进行了具体应用。

Pop Chart Lab创办于2010年，位于纽约布鲁克林，最早由一位图书编辑及一位平面设计师组成，他们致力于将人类生活中的大量数据进行整理，并以有趣的图表形式表现出来。

准确地说，信息设计更多地是指一种思想和理念，是关于对信息的清晰有效的表示。在当代信息设计学的研究中，融合了逻辑学、哲学、信息学、人类学、心理学、社会学、生物学、几何学、传播学和信息科学的方法与研究成果。信息设计的研究涉及与其相关的多个学科，是对多个领域技术的集成：图形设计、技术性和非技术性的创造、心理学、交流理论和认知学习等。简而言之，信息设计是一个搜索、过滤、整理和表达信息的过程。相比传统设计中设计者与用户的关系，信息设计者更注重与用户的交流。

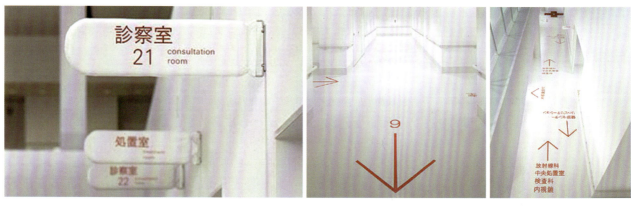

图1.2 日本设计大师原研哉作品——刈田综合病院标识导向系统

1.2 信息设计的价值

关于信息设计的研究，具有很强的实际应用价值。现今，信息设计正以前所未有的广度与深度向人类几乎所有的知识领域渗透，以其跨学科性、综合性和普适性的影响，促进了当代科学的发展。因此，可以说信息设计涉及人类社会方方面面，政治、经济、文化、军事、生态、管理等。就以城市公共导向信息设计系统案例而言，伦敦的城市公共导向信息设计系统很完备，包含了城市交通导向、公共空间与建筑导向、城市旅游导向等子系统，而各分系统又包含诸多子系统和系统要素。

城市公共交通导向包含相对独立的机场、地铁、公路等公共导向，在其公共节点上，机场、地铁、公路各个子系统不仅能相互衔接，而且能与其他大系统相互衔接，将复杂的道路交通和丰富人文景观很好地融合在一起，如图1.3所示。信息设计的价值是人们的主观愿望、需求和意识的产物，信息设计的价值体系是行为、信念、理想与规范的准则体系，是社会性的主观规范体系。

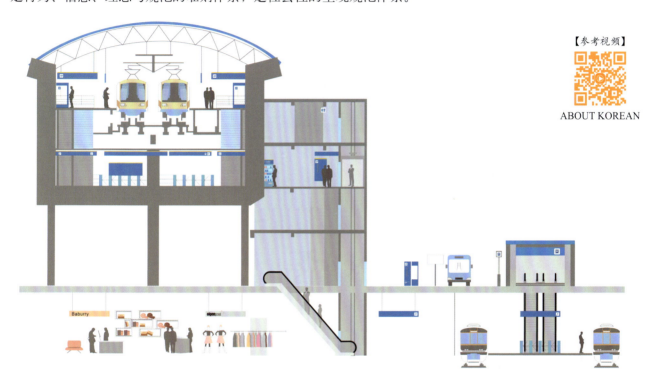

【参考视频】

ABOUT KOREAN

图1.3 欧阳丽莎作品——四位一体交通体系剖面图

"人类都是在一定的价值体系处境中思维、生活与创造的。"信息设计就是以价值为标准对现实中的各种现象和问题进行把握，对发展目标和行动方案进行评价和选择，最终付诸实际应用，体现实际应用价值。所以，信息设计并不是主观的判断得出的结论，也不是纯粹的客观观点，它是主客观相结合的理论性和实践性设计。它既追求客观真理，又追求与人类情感、经验、意志、想象和直观能力相关的东西。信息设计同样提升了人们的审美情趣，传达出对于生活更加美好的向往与追求。

1.3 大师案例分析

信息化是人类社会活动方式的一次伟大变革，这一变革的技术基础就是对信息的处理、储存及传递方式的改变。信息设计就是在这样一个背景之下被提出来的，并日益受到重视。信息设计是一种新兴的、跨时代的设计理念，是一种跨越国界、民族和各种语言的视觉传达设计。它最显著的特征就是通过最准确、最易懂的图解，作为信息的交流和传达的桥梁。在当今信息社会中，它被广泛地应用于计算机学、信息

学、医学、社会学和历史学等各个领域。它的成功得益于设计大师们的不懈努力，其中的优秀代表人物有Otl Aicher先生、Otto Neurath先生、Richard Saul Wurman先生、Edward R. Tufte先生和Hartmut Brückner先生等世界著名设计师，他们早在20世纪就为信息视觉传达设计做出了巨大的贡献。

1.3.1 奥托·艾舍

奥托·艾舍（Otl Aicher，1922年5月13日—1991年9月1日）。在设计史上，奥托·艾舍无疑是一位不能被忽视的现代主义大师。从奥托·艾舍的作品来说，他是第二次世界大战后西德出现的重要的设计师。人们最早把他与反纳粹主义联系在一起，但后来他为德国设计和德国企业做出的贡献，使人们对他的观念有所改变。

图1.4 奥托·艾舍

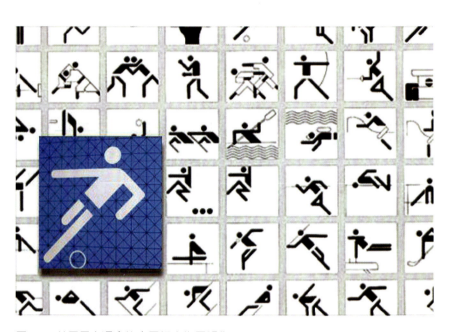

图1.5 慕尼黑奥运会体育图标人物网格化

在设计史上，由以下几件事可以看出奥托·艾舍对现代设计发展的影响：

（1）成立"战后包豪斯"——乌尔姆（Ulm）设计学院——战后德国最有影响力的设计学院，为瑞士之后产生国际主义设计风格奠定了基础。

（2）他是德国1972年慕尼黑奥运会识别系统的设计者，成为赛事标准化视觉图形识别的经典传统，如图1.5～图1.7所示。

（3）为德国汉莎航空公司等企业设计了系统化的视觉形象体系，如图1.8所示。

（4）为博朗电器、德国汉莎航空、FSB、德国电视二台(ZDF)、ERCO-照明、法兰克福机场、西德意志银行、德国德累斯登银行、Severin und den Siedler Verlag设计。

现今视觉传达的通用称呼应归功于他的理论作品，同时，他是企业识别系统的创造者与开拓者。

【参考视频】

本田创意视频

图1.6　慕尼黑奥运会标识字体设计

图1.7　慕尼黑奥运会吉祥物WALDI设计

　　奥托·艾舍在慕尼黑奥运会上首次将体育图标人物造型标准化，运用网格设计出了180个不同的奥运图标，以强调识别和通用、简约为设计原则，具有高度理性的功能主义风格，充分体现了德国的功能主义的核心价值，对之后历届奥运会体育图标设计产生了深远的影响。这套标识设计也成为赛事标准化视觉图形识别的经典传统。奥托·艾舍在此次奥运会体育图表中运用了光效应主义和构成主义原理，在色彩的运用上则特意回避了德国的专色——红与黑，而是用冷静而不乏活力的蓝、绿搭配贯穿。他所设计的奥运会吉祥物WALDI，同样延续了简约原则，以蓝绿搭配为主，受到了当时社会一致好评。这届奥运会的设计可以看到奥托·艾舍所提倡的功能之上和"少就是多"的设计理念，通过色彩、图表和网格对各类信息进行规范和系统管理。这届奥运会的系统设计可以说是瑞士国际风格的最辉煌的代表，也是奥托·艾舍自己最得意之作。

　　由于奥托·艾舍非常重视字体设计，他提出把字体设计工作看作一个大的模型和创意的来源。凭借无衬线字体的优雅弧线和简洁大方的外表，Rotis被评为世界最漂亮字体之首，并且得到了广泛的运用。他把创造出能在印刷和其他更大范围里使用的字体视作其终生的事业。

　　与此同时，他还为德国汉莎航空公司创立了系统化的视觉形象体系。该系统以图标为主，采用简洁的图形和弧线，直接、准确、快捷地传递相关信息，文字采用易于识别的无衬线字体，稍作辅助，亚光的黄色和蓝色使标识更加人性化。可以说，奥托·艾舍的一生都在进行基础性的教学研究，但它产生的意义是深远的。

图1.8　德国汉莎航空公司系统化视觉形象体系

案例1　慕尼黑奥运会相关设计

1972年慕尼黑奥运会虽不是历史上最好的奥运会，但是这次奥运会确是形象设计运作最好的一届。这届奥运会的形象设计和图标设计是奥托·艾舍携他的团队共同完成的，无论是色彩上的运用还是其设计理念都是相当出色的。

局部点评

这是这届奥运会的会徽，它的设计过程相当曲折。奥托·艾舍最初的设计是抽象的光芒四射的图形，后来被组委会以不够特别不能申请版权而否决。他的第二个设计是一个基于字母"M"的设计同样遭到否决。组委会于是决定展开公开招标，吸引了2300多件作品，结果也是无一令人满意。最后，奥托·艾舍团队成员Coordtvon Mannstein将第一个设计与一个螺旋式图形相结合，完成了设计。

学生感悟

奥托·艾舍无论是在图形设计中还是文字设计中都非常重视信息传达，以方便人们的生活。同时，他提倡系统导向的功能性，很好地运用了色彩，使其更加形象生动。

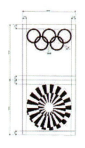

局部点评

奥托·艾舍首次将体育图标人物造型标准化，让其拥有显著的识别性，同时以简约为设计原则，具有高度理性的功能主义风格。他的这项图标设计对之后历届奥运会体育图标设计产生了深远的影响。图形的广泛认可性具有强大的沟通力量，他的团队为所有项目和服务设计了一套有180个图标的方案，设计基于一个严谨的正方形网格系统，所有视觉元素都被安排成90°和45°。其全部设计的成果是一个十分准确简明、颇具结构性的设计。

图1.9　慕尼黑奥运会图表

【参考视频】

《功夫熊猫2》片尾的皮影风格动画

局部点评

奥托·艾舍使用运动员的图形设计海报,来表现聚集在奥运会的不同国家,同时他特意回避了德国的专色——红与黑,而是用简洁的蓝色与绿色搭配贯穿来制造出充满活力的气氛,让人们感受到运动场上运动员们奋力拼搏激情四射的画面。

教师点评

奥托·艾舍的设计理念得到了很多人的认可,其设计的标识形象对现在的设计影响力很大,成为赛事标准化视觉图形识别的经典传统,并为以后的导向图形设计奠定了基础。

教师点评

这一套人物动作标准化的图形删繁就简,可以说是后来极简标识的模本。只通过简单明朗的线条将要表达的东西完全准确地表达出来,这才是导向的真正作用。

设计项目实训

为湖北大学生的趣味运动会做一套有自己特色的导向系统。

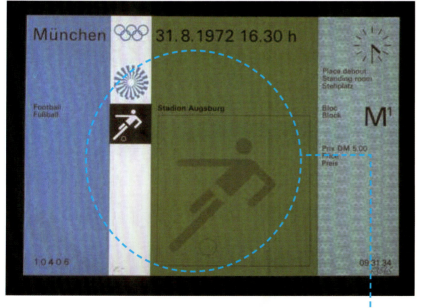

局部点评

奥托·艾舍将体育图标人物造型标准化后,将其放入不同体育赛事的门票中,让人一眼就辨识出是什么类型的体育比赛。此图为慕尼黑奥运会系列门票之一,当你看到门票中的图标,你便知道这是足球比赛的门票。这也是奥托·艾舍通过门票设计来展现提倡功能上"少就是多"的设计理念。

1.3.2 奥托·纽拉特

奥托·纽拉特（Otto Neurath，1882年12月10日—1945年12月22日），奥地利人，生于维也纳一个知识分子家庭，是个科学家、哲学家、社会学家及经济学家，逻辑实证主义维也纳学派的创始人之一。他曾是维也纳社交圈的知名人物，因纳粹迫害而后被迫逃离到英国。

奥托·纽拉特在维也纳主修数学，曾求学于柏林大学，在经济学家G.施穆勒指导之下取得哲学博士，之后在海德堡大学任经济学讲师。他创立了图形统计社会学，并作为社会学家和经济学家而出名。他是维也纳学派的主要创始人之一，组织了多次国际性的讨论会，使该学派的逻辑实证主义迅速成为一种国际性哲学思潮。他和H.汉恩等人发起筹建了"马赫学会"。自从他于第一次世界大战前开始编写 Economy in Kind，当时的奥地利政府便派他为战争制定计划。他最知名的贡献是新实证主义和经验论哲学。

图1.10 奥托·纽拉特

案例2　国际印刷排版图教育体系

奥托·纽拉特于1925年在维也纳设计了一套名叫ISOTYPE的可视化交流法，他试图透过系统的图像来取代文字，形成一种世界共通的语言。通过使用这套标准化的符号系统，他相信自己能将深奥的统计数据转换成概念创意，继而转换成生动的图形语言进行描述。ISOTYPE主要用于将社会经济关系视觉化，并着重帮助文化程度较低的公众理解相关的复杂问题。

ISOTYPE是从成人教育的社会主义概念发展而来的。在这套图片中，各种元素或图形、文字所表现的细节已被精简到了无以复加的地步（例如从一个"人"的轮廓起步，如果必要的话再增添附加属性来说明这个人到底是一个"工人"、一个"煤矿工人"还是"失业者"等）。这些图片没有透视画法，没有细枝末节，但色彩的使用被严格规定；然后，按照一组关于连续性和一致性的规则，将所有元素排插在实际图片中。ISOTYPE对世界的图形设计和图像学产生了深远的影响，时至今日，人们依然可以在道路标识、通用符号和软件用户界面中感受到这点。

图1.11 五国图案标志

【参考视频】

19种方式保持创意

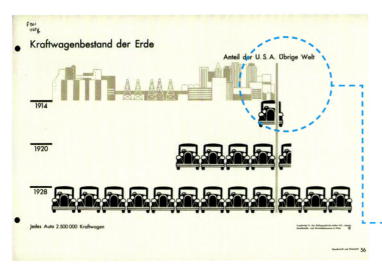

图1.12 美国和世界的汽车比例图

相关点评

在美国和世界的汽车比例图中，可以看出美国汽车比例一直在世界汽车比例中占绝大部分。从1914年到1928年，虽然世界汽车的比例在不断增长，并且在1920年到1928年间世界汽车增长迅速，但美国的汽车比例在世界都一直遥遥领先。图表运用简洁的汽车图形代替复杂的数字，将文字作为辅助图形的元素，论证了美国汽车在世界汽车发展史上的比重，使信息传达变得更直观、便于理解。

图1.13 中外贸易进出口对比图

相关点评

左侧图表示进口，右侧图表示出口。每一个箭头代表着物品的两千万价值。绿色代表：谷类、糖、鱼、肉、鸡蛋、蔬菜、油、茶、饮料。蓝色代表：矿物、油、木材、纤维、羽毛、种子、丝绸。红色代表：铁、钢材、机械、交通工具、药品、化学品、纸、绝缘塑料。黑色代表：金、银（通常为银币）。从图中可以看出进口的多为重金属材料和部分的生活用品；出口的多为生活用品、纺织品和金银等。奥托·纽拉特运用具有代表性的图形和颜色，代替大量的文字，简洁、有力地传达了信息。

相关点评

作品从左往右依次代表英国、西班牙、非洲、印度和中国，每个人物外形都大致相同，只是将每个地区象征性的头饰与衣着运用简单的几何图形放入设计之中来大致区别。奥托·纽拉特生动地运用简单的几何轮廓，在求同存异中巧妙表现出5种人，即简洁又直观，能够使人们在更短的时间内获取信息。这幅设计作品是其运用图案形式代替文字的成功案例，也是世界图案标志的典范，许多设计师将这幅作品作为设计的模本。

1.3.3 理查德·索尔·沃尔曼

图1.14 理查德·索尔·沃尔曼

理查德·索尔·沃尔曼（Richard Saul Wurman）是一名建筑师，也是平面设计师，出生和成长在美国宾夕法尼亚州的费城。他发明了"信息架构"的概念，1976年，沃尔曼出任美国建筑师协会（AIA）会议主席，将信息架构作为会议的主题，并对信息架构设计师的工作内容做出了定义，即首先要按照数据内涵对其模式加以组织，从而从纷繁复杂的信息中揭示其意义；其次要创造信息结构或图示，以帮助他人找到其独特的知识获取途径。

1984年，沃尔曼召集了第一次TED会议，探讨了科学、理解和信息的关系。通过此次会议，正式确立了信息设计这一学科。沃尔曼被认为是使信息容易理解实践的先驱。他也是位多产作家，作品共有83本专著和手册，其中的25本"指南"（ACCESS）系列丛书强烈影响了人们的思维方式。1991年，麻省理工学院授予他凯文·林奇大奖，并获得了在日本东京AXIS设计中心十周年庆典中做开场展的殊荣。他的研究于1959年在美国宾夕法尼亚大学获得了最高荣誉，并被授予金奖和奖学金。他一生中先后被授予3个荣誉博士学位，两个格雷厄姆奖学金和许多国家艺术基金会补助。

沃尔曼毕业于美国宾夕法尼亚大学，并获得建筑学硕士学位，成为美国建筑协会的成员。不仅如此，他还获得多次国家艺术基金、一次古根海姆奖学金、两次钱德勒奖学金。他也是费城艺术大学、艺术中心大学、波士顿艺术学院的荣誉博士。作为美国杰出的信息工程师，他除了用文字、数据、图表等基本写作方法外，还在文章中穿插了与内容相关的、具有引导性的格言、论文和实例，使全书形成了独特的、要理清晰的多层面结构，从而让读者更容易理解吸收。1976年，他说"我想数据爆炸需要一个架构，需要一系列的系统，需要系统设计，需要一系列的性能标准来衡量它。"，之后他的设计也一直在致力于完善这个理念。1978年，他担任加州州立理工大学波莫纳分校环境设计学院的院长。

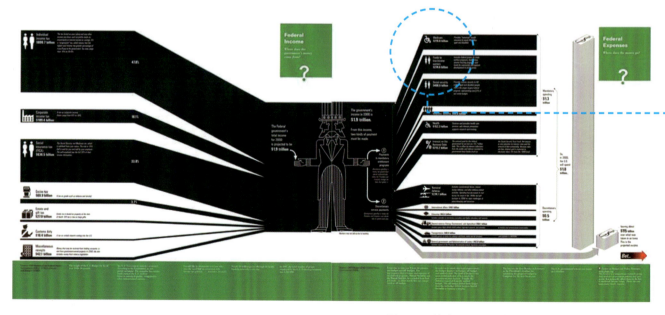

图1.15 信息图解设计美国联邦的收入与支出

【参考视频】

人人指数之大学生就业指数（锐趣传媒作品）

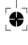

第一章 信息的基础知识

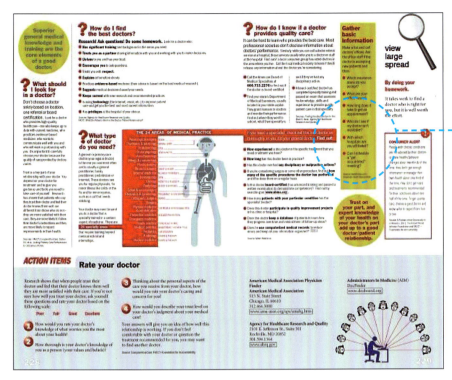

图1.16 "如何找到好医生"信息设计图

★ **相关点评**

设计师巧妙运用图例解释和色块警示作用，丰富设计内容，用尽量少的文字去描绘中心思想，仅仅是使用少量的不能用于大量排版无衬线字体去强调想要表达的内容，直观地告诉读者相关信息。沃尔曼的著作中优秀的信息设计作品也是数不胜数。这是美国联邦的收入与支出中关于"如何找到好医生"的一个信息设计图。图表上运用了大量的图形设计和信息构架模式，比如人的身体介绍、用色块组成的感叹号等。

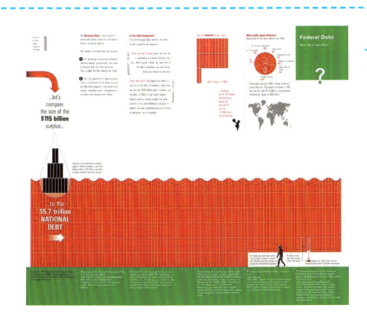

★ **相关点评**

该图是关于美国经济资金流向的信息图，同样运用了信息构架模式，以帮助他人找到其独特的知识获取途径。而且，还运用了数据的内涵并对其模式加以组织，从而从复杂的数据信息中揭示其意义。用多图少文数据量化的方式，将杂乱的内容有条理地进行整合，使读者能在最短的时间内获取信息。

11

1.3.4 爱德华·罗尔夫·塔夫特

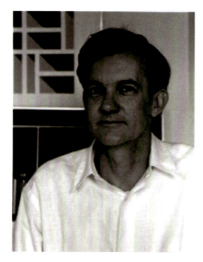

图1.17 爱德华·罗尔夫·塔夫特

爱德华·罗尔夫·塔夫特（Edward R. Tufte）于1942年出生于美国密苏里州的堪萨斯城，他从小生长在加利福尼亚州比弗利山庄，从比弗利山高中毕业，在斯坦福大学获得统计学士学位并在耶稣大学获得政治学博士学位。1975年，塔夫特在普林斯顿大学被要求教授统计，并安排在经济学小组。他制定了一套如何阅读数据和制作统计图形讲座，并进一步将其发展为研讨会，后来与著名统计学家信息设计领域的先驱人物约翰·杜克（John Tukey）讲课。这些经历和成果是他第一本关于信息设计的书The Visual Display of Quantitative Information（《定量信息的视觉展示》)的基础。

塔夫特是信息设计领域的先驱者，奠定了视觉化定量信息的基础。他出版了包括《视觉解释》《构想信息》《定量信息的视觉展示》和《数据分析的政治和政策》《美丽的证据》在内的一系列书籍。其中，最新的《美丽的证据》获《商业周刊》2006年最革新的设计书籍赞誉。

1982年，塔夫特与平面设计师霍华德格拉拉密切合作，并由他透过二次抵押贷款出资出版他的《定量信息的视觉展示》。这本书很快成为一个商业上的成功案例，并使得他从政治科学家到信息专家的过渡。这本书的出版引起了非常大轰动，业内充满了对这本中内容"杰出""优美""开创性"的肯定。他在书中提出了对非专业人士的关注，以及信息设计对学说表达的重要性。

图1.18 《定量信息的视觉展示》

相关点评

从耶鲁大学退休后，塔夫特就住在康涅狄格，断断续续地写作，然后通过自己的图像出版社印刷出版。他在对手稿进行严格审核的同时，准备着出版下一本书《美丽的证据》，这书又拖了两年才出版(之前已经写了六年)。

他的设计原则，首先要求统计论证过程中，将最基本的分析行为多做比较；其次，明确为什么要这样做；然后，了解各种变化因素，把文字、数字、图像和图表完全整合在一起，将现象记入文档，提供详细的标题，说明作者和发起人，记录数据源，展示完整的测量比例，指出相关的问题，最主要的就是决定分析的内容，因为分析结果的好坏最终依赖于其内容的质量、实用性和完整性。他的信息原则也贯穿在其设计的平面作品之中。

图1.19 《构想信息》

相关点评

正如塔夫特本人所说"一个浓墨重彩的图表绝非好的图表表达，只留下需要的，其他的统统去掉吧。"他的作品所展现的信息没有过分的修饰，而是使用丰富的插图技巧和各类图示化手段去表达数据和信息，以及大量小而多的图形表达形式。这样既不会扭曲图表反映的信息和增加阅读难度，又可以避免冗长的文字描述和成堆的数据，以及使用一整块大而全的图表来表达所有信息。通过图1.19不难发现塔夫特一直坚持对对应信息诉求的表达，使用化整为零式的方式分散表达，这样设计的图表能够最大限度地表现出主要内容，更快地将信息传递给受众。

1.3.5 布吕科勒·哈特穆特

图1.20 布吕科勒·哈特穆特　　图1.21 *Informationen Gestalten* 获"世界最美的书"的称号　　图1.22 布吕科勒·哈特穆特和他的学生们

　　布吕科勒·哈特穆特（Hartmut Brückner）1950年出生于德国，1970年至1974年在Wuppertal对图形设计进行研究，1976年在不莱梅开创工作室。自1993年以来，他在明斯特应用科学大学的设计学院教学，研究重点放在设计和排版信息通信设计。他于2004年获得莱比锡"世界最美的书"奖项（"世界最美的书"评选代表了当今世界图书装帧设计界的最高荣誉）。

图1.23 *Designing Information*

第 2 章　信息设计中的图解

2.1 图解设计的概念

用图形解说的方法把文字语言以视觉图形化形式呈现出来的设计称为图解设计（Diagram Design）。图形语言是跨越国界、跨越民族的共同语言，是世界信息设计师一直追求的世界通用语。图形符号传达信息的速度远比文字符号迅速，因为越是简洁的图形越能在最短的时间锁住观众的视线并快速地传递所携信息。图形语言是视知觉在所有层次上的参与、相互交融、相互影响所取得的无限交换，力求以集约化、符号化的形式表现最丰富的内容。通过精练的图式语言和易于理解的构成秩序传达预想的意义，可以创造出有效的经验图式来提高图形的可读性，使所释放出来的信息清晰可辨。

读图时代的到来，人们更愿意选择获取直观、简单、形象、有吸引力和可以满足感官享受的信息。在这个快餐化时代，信息的快速读取、快速传播已经成为时代的一种要求，图解设计作为文字数据信息的有效补充乃至转换式的传播语言，在当今社会发挥着非常重要的作用，应用领域也越来越广泛。

2.2 追溯图解

现在，世界上的人类语言仍然有好几千种，对于非语言学家来说，这已经是一个令人望而生畏的数字了。在这些语言中，有二百多种被广泛地使用着，无论是从使用这种语言的本族人数来看，还是从这种语言通行地区的广阔性来看，这些语言都堪称国际上重要的语言。

纵观人类的发展历程，在信息传递的世界，迫切地需要和找寻一种通用语言。原始人在没发明文字之前，就用单纯的绘画记号来传达信息，简洁明了的图画、单纯的线条与颜色清晰地记录着先民们情感的表达与思想的交流。可以说，岩画艺术是人类为生存而斗争的图解：它揭示了当时社会的劳动样式、经济活动、美学倾向、哲学思想，人类与自然和超自然环境的关系……使它成为人类试图清楚地说明世界、反映世界的一种手段。史前岩画是一种原始的语言，一种文字前的文字。人天生具有图形表达的能力，儿童在不会写字之前就会用笔涂涂画画，把对现实的印象表达出来，所以图形是超越国度的世界语言。世界各民族的语言文字不同，但对于图形的感知力却是基本一致的。岩画是在岩穴、石崖壁面和独立岩石上的彩画、线刻、浮雕的总称，它将描绘对象的复杂系统，运用图解的手段与方法帮助人们思考，将整体拆解成层次分明的系统和局部，以让人们更好地理解整体。

人们经常用岩画来描绘自己对于生活的期望和想象，这是寄托人们希望的一种方式。岩画中的各种图像构成了文字发明以前原始人类最早的"文献"。岩画不仅涉及原始人类的经济、社会和生活，同时，岩画还作为人类的精神产品，以艺术语言打动人心。它以独特的形式美和丰富的表现力，留下了早期人类的大量宝贵信息，为之后的科学发展做出了巨大贡献。

岩画作为人们表达精神世界和物质世界最直观和最生动的形式，记录历史，记录事件，让现代人读懂历史，如法国拉斯科洞穴岩画——井底画（图2.1），以及中国的岩画（图2.2）等。纵观世界各大洲的岩画，它们都有着共同的特征，即充当着语言传递信息的功能，将信息直观地呈献给受众，让受众都能看懂其义。

【参考视频】
低头人生

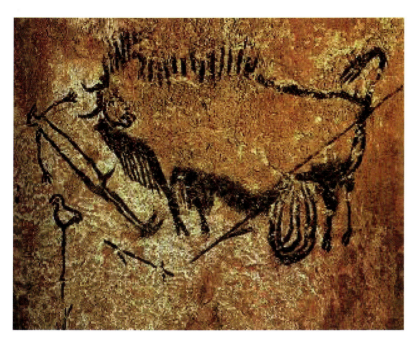

图2.1 法国拉斯科洞穴岩画——井底画

图2.2 中国的岩画

2.3 图解的表现形式

图解的表现形式与其他的艺术作品类似，有抽象形态、具象形态，以及介于两者之间的意象形态，它们各有其特点及主要适用的领域。需要强调的是，抽象形态与具象形态只是相对而言的，而有些领域常常将多种设计手法综合运用。

"抽象形态不直接模仿显示，是根据原形的概念及意义而创造的观念符号，使人无法直接辨清原始的形象及意义，它是以纯粹的几何观念提升的客观意义的形态，如正方体、球体及由此衍生的具有单纯特点的形体。"抽象形态就是运用抽象的语言对于事物进行简单的概括，不注重写实，意在作者的感情，是主观感情的体现。抽象形态运用强烈的语言表现力、形式美感和精神美感去感染观者。意象形态介于具象形态和抽象形态之间，不像具象形态那样重视视觉的写实，更多地倾向于心理的真实。意象形态在原型基础上通过形体简化、夸张、变形，凸显对象的本质特征。因此，它具备具象艺术的特性，而又不完全是客观世界的再现，同时也具有抽象艺术冲破传统思维的特性。

具象形态是依照客观物象的本来面貌构造的写实，其形态与实际形态相近，反映物象的细节真实和典型性的本质真实。具象形态将事物清晰直接地呈献给受众，以传达最原始、最准确、最具体的信息给受众。这种表现手法尊重客观事实，虽然其中也有创作者的情感，但不是侧重点。

【参考视频】

联想集团广告

2.4 图解的分类

案例1 玩具图解——乐高积木

乐高公司创办于丹麦,至今已有78年的发展历史,商标"LEGO"的使用是从1934年开始,来自丹麦语"LEg GOdt",意为"play well"。这个名字迅速成为乐高公司在Billund地区玩具工厂生产的优质玩具的代名词。乐高积木通过不同人的不同组合,甚至同一人的不同巧思,就可以构建出不同的世界。这些简单的物件为孩童构建出一个奇妙的世界,让每一个看到它的孩童都抵挡不了如此巨大的诱惑。因此,在欧美家庭,乐高玩具一直享有很高的声誉;即使在亚洲,乐高玩具也有相当多的玩家。

局部点评

在有些重要的积木拼接处,作者会用虚线标识出内部的结构,以方便使用者观察。

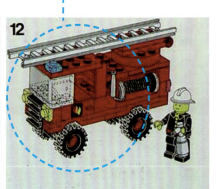
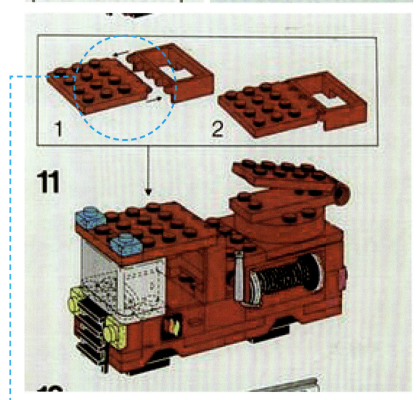

学生感悟

小时候玩的积木可能是最困难的游戏了,因为小零件很多,很容易拼错,或是没有耐心。这幅乐高积木的说明书,步骤清晰,画面写实、细腻,让人一目了然,在细节的处理上也非常细心。

局部点评

积木消防车的有些部位是几个零件拼接起来的,在示意图中也进行了标识,使用小箭头表明穿插的方向。

局部点评

在颜色上,作者完全遵从于积木的本色,这样不仅分解了某些特殊颜色零件的拼接,还减少了使用者在拼接过程中辨别不同积木的困惑。

教师点评

这是一份乐高积木的拼接说明书。在色彩上,运用的是真实的积木色彩进行表现。在图片的编排上,是按照积木的实际拼接顺序进来编排的,使玩家可以快速地理解关键部位或细节部位的拼接方式,并采用局部放大的方式进行说明,使信息表达更加细致和完整。

教师点评

在这里图解的表现形式是具象形态,采用三维视角,极为清晰地展现了拼搭过程与最后成品效果,方便孩子临摹。

相关链接

1. http://akbani.blogspot.fi/
2. http://www.lego.com/en-gb/

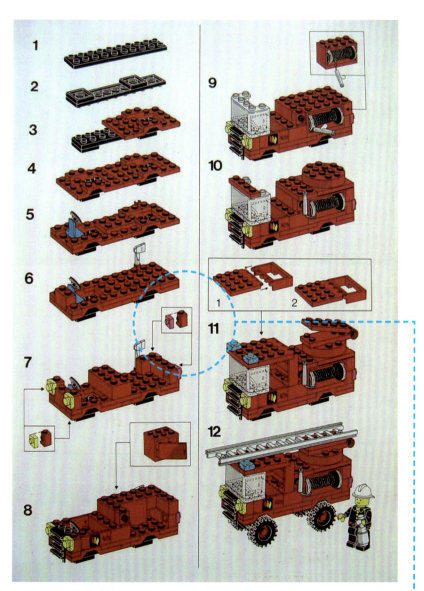

图2.3 玩具图解——乐高积木消防车

局部点评

作者把每一步分解开,并标上序号。"积木消防车"的显示都固定在同一个角度上,方便使用者能够在下一步操作中准确地找到此步骤所需要拼接的积木。因为都是同一角度,所以积木消防车的某些位置我们无法观察到,于是作者把看不见的部位单独显示出来,并用箭头标示出这块积木的所在位置。

案例2 游戏图解——抛球游戏

抛球游戏在西方最早的记载是荷马史诗《奥德赛》中提到舞者表演高抛圆球的技艺，以及费埃西亚国的公主与女侍在海边玩抛球游戏的情景。在我国古代，由唐迄清，抛球游戏同样也在相当长的历史时期内广受人们喜爱。

局部点评

作者用虚线的起伏表示了抛球过程中球的运动轨迹，交错的线条关系表示了三种不同颜色的球相对应的运动位置，说明了在抛球时，三个球的抛球顺序，以及抛出的时间节点。

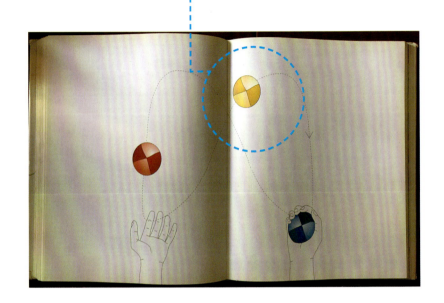

学生感悟

当把杂技用图解来演示出来的时候，感觉原来杂技也不是我们心里想的那么难。白描的人物和彩色的球形成鲜明的对比，干净的画面又突出了表现的重点。

局部点评

作者使用了三视图来介绍抛球时的站立姿势。人物使用的是简笔画法，忽略五官是为了突出人物站立的姿势说明。肤色为白色，身体衣着部分用了灰色覆盖，头发为深灰，使用了黑白灰的对比。

【参考视频】

波形可视化

局部点评

作者在页面的最下部，描绘了完整的抛球动作（定格）。把之前所描述的内容全部串联起来，让使用者能在最后重新回顾，并且获得完整的示范图。

教师点评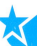

在这里，人物看似具象，实际上也是经过设计者高度提炼线条的一个共性女性人物，玩具球也是代表性的红黄蓝三色。而且，用色彩来区分轨迹。

图2.4 游戏图解——抛球游戏

局部点评

在演示完球的运动轨迹后，作者又展示了两种带有肢体动作的抛球动作。作者画出了完整的人物，同样还是使用黑白灰的人物及彩球的画法，球的运动轨迹使用虚线，同时带入肢体的动作。

案例3　生活图解——I Want A Job

一名毕业于广东外语外贸大学英语专业的本科生，因在微博上晒出朋友为自己设计的"完美超强求职简历"而走红网络。这份个性化的简历，打破了现有的求职简历表格模板的形式，以图文结合的形式，最大程度地突出了求职者的优势。在竞争越发激烈的今天，广大的毕业生靠一份简历走天下的老做法已经行不通了，怎样能让自己的简历脱颖而出？怎样能使之生动化、个性化？毕业生应该努力将自己闪光的一面展现在招聘者面前，在求职简历中充分体现自身的优势，以提高求职成功的概率。

局部点评

整张简历的标题层次清晰，以色彩条衬托标题，内容一目了然。以扁平化图标的形式，直观地表示了个人基本信息、实践经历、在校成绩及兴趣爱好。

较少的说明性文字，俏皮的语言风格，以醒目的黑底白字呈现，起到标签的作用，同时减轻了招聘者的阅读负担。

学生感悟

在面临毕业时，有一份好的简历，往往是一块很好的"敲门砖"。如果有一份创意简历，可能会让公司人力资源部负责招聘人员眼前一亮，就此看上你这匹"千里马"。这个例子开拓了我的视野，原来简历也可以这么写！

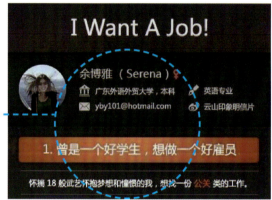

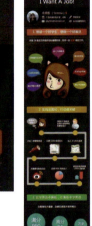

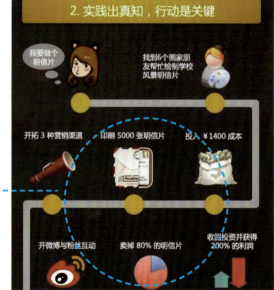

局部点评

在社会实践活动模块中，设计师用"弓"形折线的路径形式列出了求职者为母校制作风景明信片的"创业历程"。以图文并茂的手法，形象直观地凸显了她最初的构想，找朋友绘制、投入资金、印刷、开拓营销渠道、网络互动，到最终的收益业绩这些历程里重要的节点，但图标风格各异，略显混乱。

【参考视频】

危险操作
执行路径图

局部点评

在求职者的英语水平部分，作者以渐变的圆形及简洁且具有象征性的图标表示了她在各类英语考试中取得的成绩所占的比重。在各项兼职活动与获奖经历中，作者以矩阵列队式手法直观地显现了多年来在英语翻译、平面模特、国际志愿者等方面积累的大量经验，以及获得过近二十次奖项等丰硕成果，甚至上过电视、报纸杂志等。

教师点评

本案例一改惯常使用的表格型简历模板和长篇叙事文体，将图标以大小渐变、矩阵列队式、"弓"形路径式的排列手法加以编排，整体设计生动，具有强烈的个性化特征，不难在堆砌如海的简历中脱颖而出。

图2.5 生活图解——I Want A Job

相关链接

1. http://www.chinadaily.com.cn/hqgj/jryw/2013-01-16/content_8041009.html
2. http://www.ipc.me/foreign-cv-design.html

局部点评

简历结束部分，作者以扁平化的圆形图标描绘了自己的兴趣爱好，简洁、直观且形象，以吸引用人单位的注意。

案例4　生活图解——绍姆堡区传统服装的使用

本案例是为一个博物馆而设计的信息图表，使用简单而清晰的插图，呈现了德国绍姆堡区传统服装的历史、种类和使用方法。绍姆堡区的传统服装造型简单，色彩丰富，被认为是德国最美丽和最有价值的服装。而该图解就是从过去的照片中提取信息，说明绍姆堡区传统服装是如何一层一层地被穿上的。

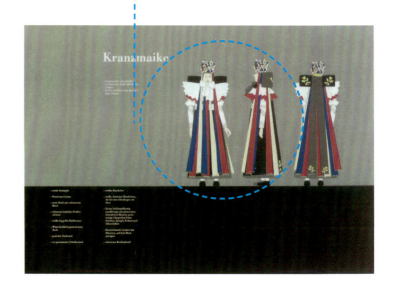

 局部点评

在本案例中仅使用一种字体（Times），而在同一种字体中，通过改变字体的粗细、字距宽窄、字体斜正，在统一中获得变化。

设计师最重要的任务之一是给信息排序，以便于观众浏览。在本案例中，将文字组合成色块，整合排列在灰色或黑色的色块带中，体现了"层次感"。

在本案例中，我们还看到了元素的延续性，风格的一致性，使作品呈现出统一性。将设计元素错落地安排在不同的空间位置和方向上，在二维的图片中创造运动的感觉，营造出一种空间深度。

 局部点评

作品中的主要色彩包括黑、白、灰、红、黄、蓝。这些色彩无疑是从绍姆堡区传统服装中提取出来的，代表这个地区特定的文化内涵和民族风俗。在这组设计作品中，提取出来的色彩没有受到流行颜色的干扰。有时我们需要对流行置之不理，严肃对待设计。

【参考视频】

动态信息图表

教师点评

　　图形的形状主要分成两类：几何形状和有机形状。每一类都有各自表现的特点，能对信息传递有直接的影响。

　　本案例在人物的造型上，作者从复杂的图片中抽象出几何形，如圆形、方形和三角形等，彼此穿插、重复、组合。线条简洁大方，人物造型简约。

　　负空间具有神奇的力量，有时候，"空"也是一种形。这些负空间组合得越好就越有趣。

　　透视关系是设计作品中不容忽视的力量和元素。在作品中，应用了同一视角——平视，表现了一种庄重、宁静、肃穆、和谐的感觉，起到了一定的心理暗示作用。人物分为正面、侧面、背面，给予观众不同角度的视觉呈现。

图2.6　生活图解——绍姆堡区传统服装的使用

局部点评

　　在设计之初，我们必须先有一个观念或理念作为指导，然后再将信息有序地组织起来。设计师设计的作品是要让读者都能看明白，而不是自娱自乐。

　　本案例设计概念清晰，理性分析成分很重，逻辑性很强，将绍姆堡区传统服装的演变发展及分布状况图解得很清楚，引导读者一幅一幅读图。

案例5 地图图解——蟾蜍地图

蟾蜍褪掉身上的表皮，表皮从它身上脱落后就变成平面的了，这与我们的信息展示方式并无不同之处。

图2.7 地图图解——蟾蜍地图

学生感悟

这是一张来自于自然的"地图"，通过此种形式展示给人以更加亲切的感觉，并且能够如此完好地进行记录，在之后的设计中我也会更加注重回归自然的设计。

教师点评

这张蟾蜍蜕皮的地图是利用了自然的力量设计的地图。当我们看蟾蜍时，立体的蟾蜍遮盖了另一侧的信息，而当蟾蜍褪去自身的表皮，留下的是一张平面的、天然的地图外形，展开后的信息展示更加全面，作者还细心地标注了前后，使读者更容易理解蟾蜍的自身结构。其实我们现在使用的地图在很早的时候就是来自于自然之中。世界地图是球体的剖面图，将立体的地理信息以平面的形式展现。

【参考视频】

信息可视化

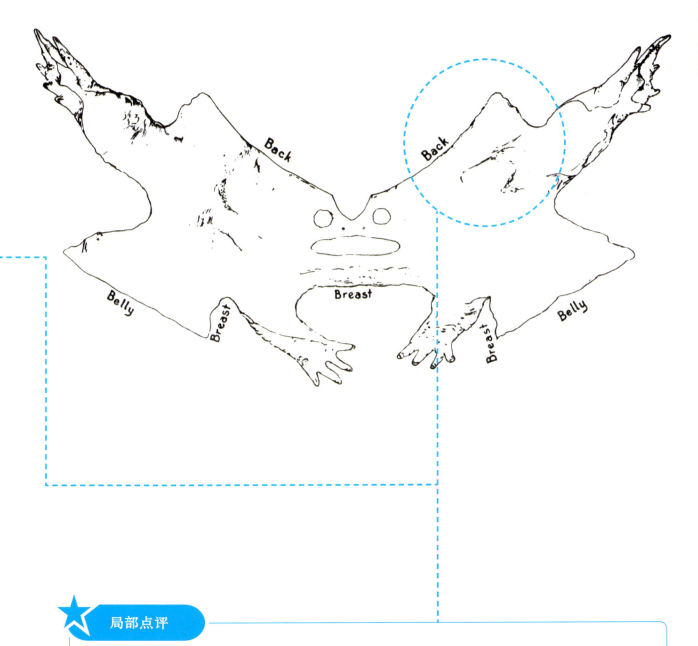

局部点评

在500多年信息设计的历史中，各种比像蟾蜍皮这样的平面展示更好的设计技术得到了发展。在15世纪意大利文艺复兴时，佛罗伦萨人已经使几何学得到了完善，从那以后传统的透视画法不断丰富了描摹物体的方法。对于更抽象的不存在于我们现实世界中的多元信息，也发展出了一些大胆的方法。而发展的过程是悄悄的，通常需要在处理大量信息的枯燥的图标中发现，一些这样的方法在这个过程中得到了很好的佐证。

案例6　地图图解——幽灵地图·霍乱

1854年，霍乱在伦敦苏活区严重爆发，当时对霍乱起因的主流意见仅仅是空气传播。

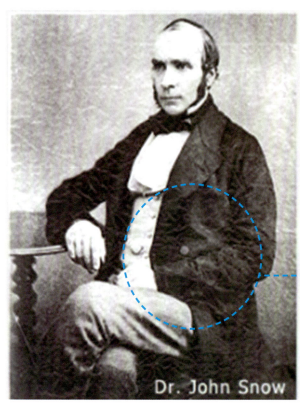

图2.8　约翰·斯诺医生

学生感悟

　　这幅地图的历史如此悠久，但是摆在今天的地图设计案头却一点也不过时，我觉得这也源于其精确的街道位置和巧妙的点、线结合，并且仅仅使用黑白线去描绘整个霍乱地区地图，使得这张地图更具图解的韵律美。

 局部点评

　　约翰·斯诺（内科医生）将水质研究、霍乱死亡统计分布图与地图对比分析，发现污染源来自于Broad Street的公用抽水机。事实证明，正是由于伦敦政府将废物倾倒进泰晤士河的决定，导致了霍乱通过地下污水传播而最终爆发的后果。

【参考视频】

日本科技小组尝试将黑客网络攻击可视化效果

教师点评

该案例是关于疾病死亡人数统计图，作者将街区地图作为基础图表，用点代表一定的死亡人数单位，点的密集反映了霍乱的高发区。采用地图作为基础图表的原因：地图是将地面坐标的信息可视化而产生的图形工具，更便于人们探索其中关系，进而发掘隐藏的信息。作为信息设计的重要因素，一个好的图表比使用单纯的文字更清晰、更能令人印象深刻地进行沟通传达，可以帮助人们了解更多隐藏在数据背后的真相。

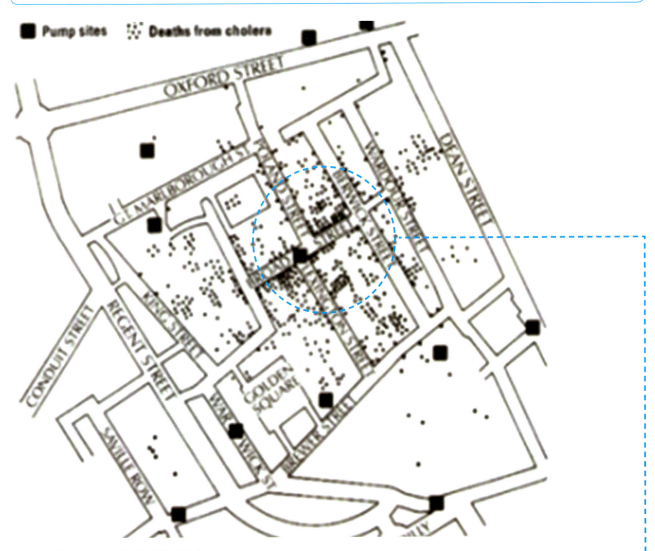

图2.9 地图图解——幽灵地图·霍乱

局部点评

作者为了分析疫情，查看了当地的地图，并以地图中的街道为背景做了相对应的添加，图中黑点表示死亡人数，黑色方块表示当地人可获取水源的水泵。黑点越多说明该地区死亡人数越多，可见这个地区是疫情的高发区，而该地区只有一个公用水泵。

案例7 统计数据图解——世界生物竞争

世界生物竞争讲述了生命的故事、自然的奥秘。生物界的各个物种是不断发展的，它们既有联系，也有对抗和竞争。"物竞天择"是生命递进永恒的规律。作者将这种自然规律巧妙地转化为统计图表，将生物之间的竞争以人为参照物进行比较，将生物知识以可视化的方式呈现，刺激读者的学习欲望。

 学生感悟

这幅世界生物竞争图解，以优雅的"姿态"展现了各种物种的残酷竞争。我觉得也源于作者对构图的把握，严格按照网格排版，正负空间的结合，让整幅图疏而不空，将内容有秩序感地呈现，又给我们留有想象和反思的空间。

 局部点评

在图形表现上采用动物侧剪影的具象绘制，形象而生动地体现了各类动物的特征，同时也表现了各类动物飞翔、奔跑、遨游的形态。整幅图中说明性的文字总是依附着图形，不影响整体形的趋势和构成。文字形成了一种装饰性的线条，隐隐地跟随图形跳动在画面中。

 局部点评

图中图形主要集中在右侧，左侧则大量留白，形成了画面中的负空间。负空间就像形状一样，在构成中必须把它当作正空间的形状来同等对待。如果空间填得太满，整幅图的构成会造成压迫感。在画面中，主空间大概只占了五分之二，空旷的负空间使画面充满了运动感和节奏感，并使画面向外围延展，充满张力感。

图2.10 统计数据图解——世界生物竞争

【参考视频】

信息可视化案例

 局部点评

　　作者选用蓝色系为主色调，蓝色代表生命、神秘、自然及永恒等。利用蓝色在明度上的变化，图解系列生物不同的竞争组合和发展过程。首先，利用蓝色在明度上的渐变将画面分割成3个色块带，分割海陆空；然后，在同一块色带中，各种生物采用同一明度的蓝色，它们的色彩随背景色的改变而改变。

教师点评

　　世界生物竞争是利用各种物种形态的渐变推移，向我们展示了一种图形智慧——可以将抽象的，难以诉说的概念图像化。这种智慧就是在图解中采用隐喻。隐喻的方式多种多样，所带来的理念与图像也丰富多彩，有创意的设计师可以借用图像表达更高层次的概念，远远超出图像表面所显示的内容，让人产生联想，给观众带来更加具有创造力、更加意味深长的体验。在这幅图中，各种物种的竞争和发展，生动形象，留有想象和联想的空间，使我们能够联想到更多的生命形态的竞争和发展。

 局部点评

　　"优胜劣汰，适者生存"是宇宙中永恒不变的真理。本图展示了生命"物竞天择"的永恒规律。优雅的线条，形与形之间的渐变推移，不仅仅有效传达了信息，更调动了观众的热情和好奇，最终使整个画面具有永恒的神秘感和生命跳动的无限张力。

案例8　统计数据图解——德国职业选择统计

本案例用图解的方式表述了2000年德国职业选择统计情况。经统计数据显示，在2000年德国职业培训的男性中，学修理工的人数最多，排名第一，每13位男性中就有1位选择当修理工（此人数比例关系在右页中也通过重复与特异的手法有相应的表示）。其后，依次是电工、油漆工、木工、砌墙工、供暖修理工、售货员、营销员、车工，学厨师的人数最少，排名末位。而在2000年德国职业培训的女性中，学医护专业的女性人数排名第三，每14位女性中就有1位选择学医护专业。

学生感悟

在生活中，真的很难接触到这些工业的统计知识，设计师把这些知识用图解的方式描述出来，不仅生动，而且能够清晰地表达出设计意图。设计师一定是要非常了解这些知识，才能做出这么通俗易懂的作品，这也是所有设计者在设计前应做的准备。作品每个人物的形象也都十分到位，都是通过网格形式进行了严格的版面设计。

局部点评

用白色剪影表现各行业的代表工具，用黑色剪影表现各行业的工作者，简明地呈现了各行业人物与工具的关系。左页里以手执修理工具的摄影图片作背景。值得一提的是，左页前景中突破性地用近大远小的纵深空间表现职业选择的人数多少，排名第一的修理工种放在最近，比例最大，其后依次类推。设计手法新颖，效果直观明了。

【参考视频】

3分钟看懂中国福利制度

图2.11 统计数据图解——德国职业选择统计

⭐ 局部点评

经统计数据显示，在2000年德国职业培训的女性中，学医护专业的女性人数排名第三，每14位女性中就有1位选择学医护专业（此人数比例关系的图解手法与上图中的手法一致）。在图中用白色剪影表现学医护专业的女性工作者，与吊瓶的特写镜头摄影图片互动，简洁而真实地凸显了人物的身份。

【参考视频】

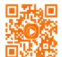

拜仁数据可视化

案例9　统计数据图解——狗的分类

这张统计数据图解是不同种类的狗的大小、体重和寿命的分类的对比图,为准备买狗和已经有狗的人们提供了一些有效的资料。

 局部点评

　　狗的品种很多,本案例利用图解设计的简单性原理,通过每种狗的特点进行剪影的绘制。主题与背景的黑白关系可以让人们更好地分辨狗的种类,巧妙的图形语言让本来复杂的信息得到了更快的传达。

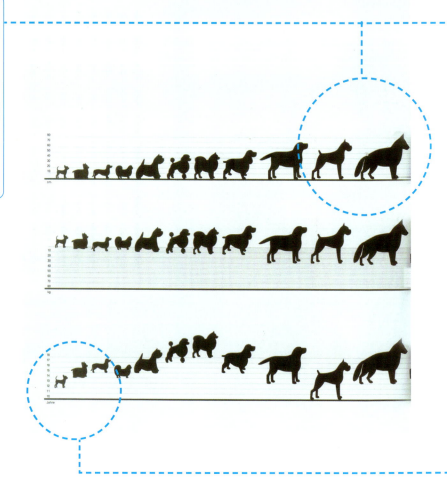

【参考视频】

用图形系统解释
复杂的世界

 学生感悟

　　这张图解设计很有意思,虽然我很喜欢狗,但是对于狗的种类了解却不是很多。通过这张图解设计,我了解了因为狗的种类不同还能有这么多可以比较的东西,也让我学习到了很多关于狗的知识,虽然只有简单的图形,但是却能直观地传达很多有趣的信息。

设计项目实训

1. 收集大师的图解资料，阅读图解相关优秀书籍。
2. 整理自己喜欢的统计数据图解设计。

教师点评

这张统计数据图解的内容首先是吸引人眼球的，对于人类行为的探知是很多社会学家所研究的，也是许多人想去理解的。其次，设计采用了简单与复杂性设计原则，原本复杂的线路图运用粗细的线条和颜色进行表达，让信息变得直接易懂，同时虚化可有可无的内容，突出重点也是设计的巧妙之处，整个画面节奏感很强，细节部分也很到位。

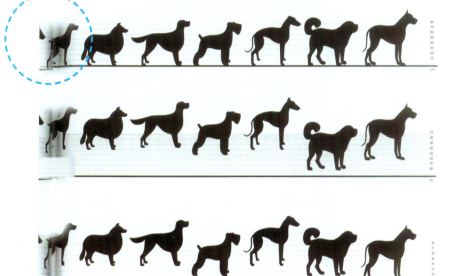

图2.12　统计数据图解——狗的分类

局部点评

　　将狗的大小、体重和寿命进行了对比排序，其实是利用了最简单的图表——直方图的形式进行了设计。只是将生硬的直方图改为活泼的狗的形象，虽然只是一点点的改变，却让整个数据图表看上去活泼了很多，这也提醒了设计师细节的变化，有时会产生意想不到的效果。

案例10 政治图解——联邦收入与支出

奈杰尔·霍姆斯（Nigel Holmes）毕业于英国皇家艺术学院，曾是《时代周刊》的图形总监，他对复杂的学科的图形解释，开创了复杂信息表述的新方式。

本案例通过美国政府官方给出的统计数据，以图形的方式图解了美国联邦政府2000年的收入与支出的相关事项。比起枯燥难懂的政府报告，奈杰尔·霍姆斯的表述更加直观清晰。本案例从观者的角度提出大众所关心的问题，通过11张图表说明了联邦收入与支出明细、联邦债务和造成债务的原因，以及社会保障、医疗保险、国家经济状况、各州的财政预算、福利、教育、犯罪、报告卡。奈杰尔·霍姆斯使用图标、比例图表（简洁的柱状图、饼状图）、色彩、关键性数字生动地解释了这些问题，并揭示了在数字背后所忽略的社会问题，以及政府收支与美国公民之间的关系。

局部点评

左图解释了2000年联邦政府收入的来源——税收，作者以林肯的简化肖像代表政府，将该肖像一分为二，分别示意收入与支出，以衍生出来的立体的线条代表收支明细，线条粗细度代表各项税收在总收入中所占的比重，税收事项以相关图标来说明，少量的配文解释各项税收的征收情况，以粗字体着重显示了各项税收的金额以及在总收入中所占的比例。由图可见，政府的主要收入来自个人所得税及社会保险。

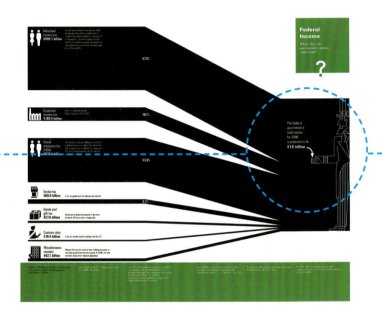

学生感悟

在学习中，真的很难接触到这些有关政治和国家经济的统计数据及相关的经济知识，设计师将统计数据用图解的方式描述出来，不仅生动，而且清晰地表达出设计意图。相信设计师在设计之前做了充分的准备，设计的目的不是为了好看的视觉效果，而是以通俗易懂的方式传递信息，以简单的图形、多样化的图表让信息的呈现更立体、更亲切。

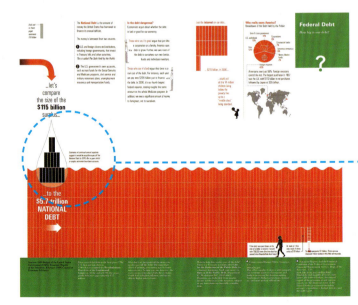

【参考视频】

Gates Foundation-G20 Summit

局部点评

右图解释了2000年联邦政府总支出1.8万亿美元的明细,支出主要用在两个方面,一是强制性福利计划1.3万亿美元,二是自由支出0.5万亿美元,余下的约1150亿美元代替税收。大部分的支出都用于国民福利、医保、社保、低收入保障、国债利息及国防。以形象的纸币堆叠的高度代表支出和结余的比例关系。红色的箭头图标作为引导,醒目地指向下张图表。

教师点评

该案例是信息设计中典型的数据可视化,以生动的图表解释了复杂的美国政府的经济问题。整个案例的图表设计简洁、清晰,每张图表底部都注明了详细的资料来源,使用的相关数据信息均来自官方网站与调查报告。每张图表在说明数据信息的同时,解释了该数据产生的原因及来源,为了说明问题,还增加了比较信息(不同年份、国家、州、性别、种族之间支出信息的比较),便于观者理解。作者在设计图表之前,首先,搜集了详细的数据信息;其次,以严谨求实的态度,分析数据之间的关系,提炼关键性数据;再次,从观者角度思考和理解数据信息,梳理逻辑关系,发现隐藏在数据背后的潜在信息;最后,根据信息层级关系,构思恰当的图表框架,设计风格统一的图标,确定图表单位、色彩释义、文字大小。

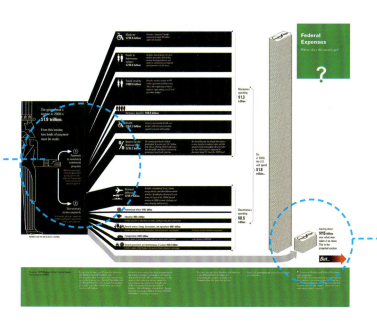

局部点评

左图将结余与国债利息进行了比较,以水滴和灰色方格示意结余,表现了对于国债而言,结余金额只是杯水车薪。

右图通过比例图描述了社会保障面临的最大问题——老龄化,因为婴儿潮一代都达到了退休年龄(在第二次世界大战至1964年之间出生),使得老龄化人口是60多年前的15倍。与青年群体的比较说明美国老龄化的速度到底有多快,老年群体中少数种族的比例,以及养老金所支出在占总的GDP的比例。图中灰色表示青年群体比例,红色表示老年人,绿色表示健康福利,蓝色表示GDP。

图2.13 政治——联邦收入与支出

案例 11　政治图解——美国人口分布

本案例是根据美国人口普查局给出的数据，以视觉量化的形式描述了美国人口的详细信息，分析了美国人口中不同年龄、种族、性别所占的比例，以及相关的各州人口分布、种族结构、婚姻状况、财富分配。通过对美国人口的详细分析，解释了美国的民主选举制度、选民投票、选举人参选活动流程、所需资金来源及其幕后的政治游说。

局部点评

作者首先定义了数据单位和色彩关系。左图以矩阵式的图表、立体人物图形和量化的表达形式显示了1000个美国人中的种族和年龄比例。横向是按种族排列，其中白人（蓝色）827个、黑人（紫色）126个、亚裔或太平洋岛民（红色）38个、美国原住民（黄色）9个。纵向按年龄分组，从左到右依次为：18岁以下未成年人、18岁以上成年人、65岁以上老年人。柱状图说明：18岁以下未成年人口从1980年的32%下降到1997年的29%，65岁以上的老年人口不断增加，占美国人口的13%。

学生感悟

本案例将人口分布与地理信息相结合，利用二维和三维的地图形式作为图解的载体，以色彩关系、地势高低的方式生动地展现了美国的人口信息。由此可见，信息的呈现方式是与信息内容相关联的，在设计之前必须对信息进行理解，再考虑表现形式，而且文字信息需精练，在排版时要考虑网格的大小和规律性。

【参考视频】

12个国家的数据可视化

局部点评

以1000人为基准分类，六个矩阵图用渐变色块进行区分，说明了美国人口的公民投票权利（绿色）、婚姻状况（橙色）、就业（紫色）、医疗保险（黄色）、宗教信仰（蓝色）、教育程度（红色），以及抽样调查了美国人的工作种类。通过作者的调查发现：在20世纪90年代，1000个美国人中有484个就业，从业最多的工作种类是技术类和服务类。

教师点评

该案例包含信息量很大，所有的统计数据都经过了作者细致的筛选，将复杂的各州人口构成，以密度水平高低进行区分，基于美国地图进行展示，在视觉和风格上形成统一，以小人图标作为数据单位，不同色彩表现作为信息区分，以更加立体和直观的方式显示信息。

局部点评

左图用三维地图显示了美国的人口密度，高度表示各主要城市在1990年的人口密度。美国的人口分布并不均匀，相对集中，西部人口稀少，大部分是耕地。53%的美国人居住在20个最大的城市，密度最高的是纽约，每平方英里23000人，约1/9的美国人生活在美国人口最多的加利福尼亚州，新泽西是人口最稠密的州，平均1000人/平方英里，阿拉斯加人烟稀少，平均1人/平方英里。

右图用四张彩色平面地图解释了美国各州种族分布密度的高低水平（白人、亚裔或太平洋岛民、黑人、美国原住民所占的人口比例）。红色代表平均水平以上，紫色代表平均，蓝色代表平均水平以下，颜色深浅代表密度高低（浅色代表低密度，深色代表高密度）。

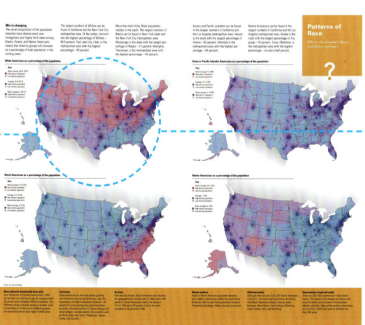

图2.14　政治图解——美国人口分布

案例 12　说明图解——飞机安全解说

为了避免意外的发生，飞机上都会配备一些简易的逃生工具，同时，会配套一份逃生工具使用手册。世界上的语言种类很多，为了保证所有的旅客都能读懂手册，最好的办法就是使用图解的方式来讲解。

局部点评

设计师用三原色区分了飞机上与乘客安全相关的部位，黄色表示机身与逃生门，蓝色代表座位，绿色表示安全带，并用了醒目的红色箭头，标注了安全带的使用方法，旋转箭头表示座位可调的方向。逃生门的打开方向，不同座位的乘客逃生的方向，也用红色的"×"号标注了飞机上禁止的注意事项。我们常见的飞机安全解说图一般是把人物直接处理成黑色或白色剪影，而该图细化了人物，给予人物不同的颜色，显得更加亲切。

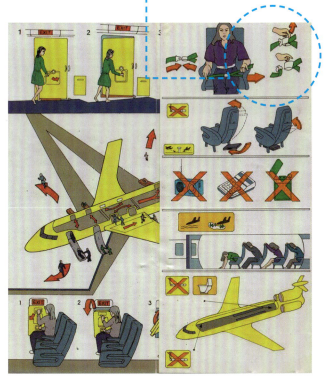

学生感悟

每次坐飞机都能看到各个航空公司配备的救生图。这些救生图都是以图片为主导来进行设计的。在这套图中，我印象最深刻的是颜色的使用，不同的颜色能够传达不同的心理效果，作为警示色的黄色、红色很有代表性。

局部点评

图中所有的物体和人物都采用了线条剪影的方式，弱化了不必要的细节，主要阐述了救生工具的使用，以及逃生出口的数量与方向。红色与橙色标注了关键细节，减弱了"救生"的恐惧感。

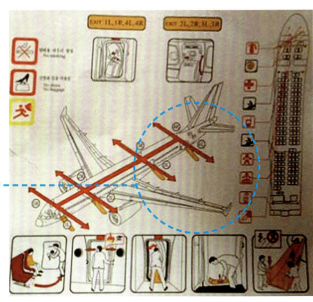

【参考视频】

15种排序算法可视化展示

局部点评

该图解用多种色彩标示出以靠近安全出口距离划分的座位的安全等级区域。因为不同颜色会带来不同的心理暗示，相对最为安全的区域用绿色，相对危险的区域用红色。以对话框的形式标明了不同等级座位的生还概率的具体数值，使乘客更明确地比较座位的安全程度。逃生出口的位置以红色的宽箭头表示，具有醒目的效果。

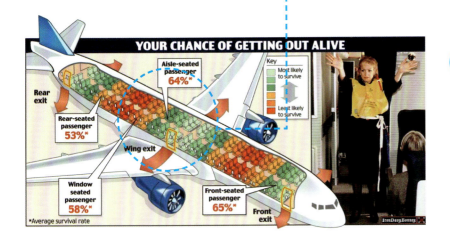

教师点评

此套安全图解在色彩的选择、色调的冷暖对比、图形与图像的选用上都很恰当。图形的表示方法、通用性、排版方式等，对学生学习信息图解具有典型的启发意义与借鉴价值。

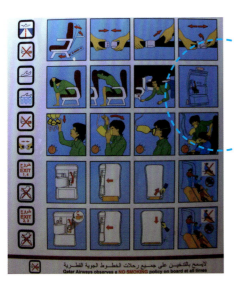
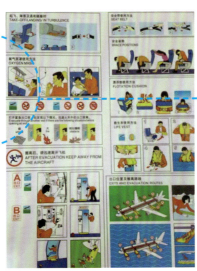

图2.15　说明图解——飞机安全解说

局部点评

这两幅图为国内外航空公司飞机安全图解的对比，图解的意义在于超越了不同的语言，解读更直观清晰，两幅图都用了线框，区分不同的操作步骤，共用的颜色有黄色和红色，醒目的黄色代表了救生的关键设备氧气罩、救生衣等，红色代表警示事项和操作的方向。

第 3 章　信息设计中的网格编排

3.1 网格系统的概念

版式设计作品不仅要有功能性,还要有审美性。"仅从功能中发现美是不够的,美本身也是一种功能,当设计师更加注重美的形式,那么这种形式就必须存在自身的功能。长远来看,设计作品必须既要有很强的功能性,又要有一定的审美价值。"人的审美活动是感性的、直觉的,同时也是理性的、思维的,它包含个人对事物的理解。优美的版式让人感到编排形式丰富,整体效果大方、干净、整洁,而究其原因则要归因于网格系统的应用。

网格设计系统(又称栅格设计系统、标准尺寸系统、程序版面设计、瑞士平面设计风格、国际主义平面设计风格)是一种平面设计的方法与风格,其风格工整简洁,在第二次世界大战后大受欢迎,已成为当今出版物设计的主流风格之一。掌握网格系统是从事版式设计必须具备的基础。作为版式最基本的形式法则,它将构成主义和秩序的概念引入设计之中,使得所有的设计元素都跟随网格的设计,融合并协调成一致,使整体得到统一。通过网格,海报内所有的内容——文字、图片及黑色区域——都得到了安排。

3.2 网格的起源

网格起源于1692年,当时法国国王路易十四登基。在位时期,路易十四命令成立一个管理印刷的皇家特别委员会,他们的首要任务是设计出科学的、合理的、重视功能性的新字体。委员会由数学家尼古拉斯·加宗(Nicolas Jaugeon)担任领导,他们以罗马体为基础,采用方格为设计依据,每个字体方格分为64个基本方格单位,每个方各单位再分成36个小格,这样,一个印刷版面就由2304个小格组成。网格系统英文为"Grid Systems",也被翻译为"栅格系统"。

之后由尼古拉斯加宗创造的960栅格化系统(或者说适应型css构架)是世界上最早对字体和版面进行科学实验的活动,也是栅格系统最早的雏形。960栅格化系统早期主要用来进行快速原型制作,以减少重复单调的工作,但是目前,它在网页设计开发项目中开始扮演非常重要的角色,为网页设计提供了坚实的坐标基础。最初它有两种变形:12栅格和16栅格,它们的互补保证了系统的融通性,后来产

图3.1 《人·光,巴扎年》

图3.2 西塞罗和点的排版度量系统网格

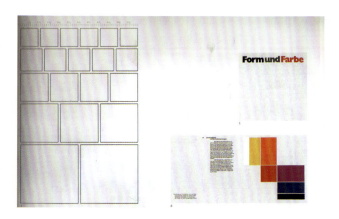

图3.3 网格的模块系统

生了更多的衍生。随着大尺寸屏幕的出现和普及，很多网站开始走宽屏路线，但是这并不影响栅格系统的存在；相反，栅格系统已经成了多媒体信息排版的基础，其中3×4网格的应用最为广泛。

网格遵循西塞罗（西塞罗cicero，每英寸为12等份，每份的六分之一叫做1点，每英寸等于72点）和点的排版度量系统，以1西塞罗为单位，文字部分宽47西塞罗，并可被分成2、3、4和6格（除非会造成剩余，否则不会分成5格）。

网格的模块系统分成59个单位（格子间距为一单位），格子长度为9、11、14、19和29单位。在58个单位中（其中两个单位是间距），格子的边长为8、10、13、18和28。

3.3 网格系统的重要性

网格是一种包含一系列等值空间（网格单元）或对称尺度的空间体系。它在形式和空间之间建立起一种视觉和结构上的联系，形式和空间的位置及其相互关系通过二维网格来限定。网格的构图能力来自于所有元素之间的规则形和连续性，它能够决定一个页面上元素的零散或整齐程度、页面上插图和文字的比例，并通过网格建立连续的秩序或参考区域，从而产生普遍联系。从本质上讲，它是每件设计作品的骨骼，不管作品中有丰富的元素还是简单的几个元素，网格分割都能使其更加具有秩序感和节奏感。

城市区块、室内空间、建筑外观、书本及网站都被设计成网格，网格系统被大量地使用在日常生活中。在平面设计中，网格更是不可或缺的，它将文字、图片等视觉要素组合在一起，以便有效地传达信息。网格的设计规范了一种秩序感，有秩序的设计才能高效地传达信息，引导读者欣赏作品，因为秩序就是一种美。而且，网格可以让设计师在较短的时间内编排大量信息，因为在网格构建过程中，设计的总体思路基本上都已安排妥当。

与此同时，网格还能让不同的设计师在同一项目或者相关的系列项目中进行同时合作，因为设计的思路已经被网格定下来，所以不会影响各步骤之间已经确定的视觉特点。网格构成设计特别强调比例感、秩序感、整体感、时代感和严密感，创造了一种简洁、朴实的版面艺术表现风格，曾对西方现代平面设计产生过广泛影响。随着版式设计的计算机化进程，网格构成设计越来越受到设计界的重视，已成为艺术院校平面设计的必修课程。

3.4 网格系统设计的原则

3.4.1 网格美的简洁性

1. 层次美

对于要呈现的信息来说，所有的视觉传达都有一个层级顺序，即依据信息的重要性来安排它们的阅读顺序。在设计之前，设计师必须为信息中的所有要素做出合理的层次顺序，这一过程靠的是知晓并理解信息的内容。在信息内容得到了组织之后，设计师就可以理性地运用视觉设计来体现和强化这个顺序。将信息内容分为一栏、二栏、三栏，甚至更多的栏，把文字与图片安排于其中，使版面具有一定的节奏变化，产生优美的韵律关系。网格设计在实际运用中具有科学性、严肃性，但同时也会给版面带来呆板的负面影响。

如同字体要素在层次上所起作用——要考虑到它们的位置、字形、字间距和栏宽这些抽象要素——一样，也必须起到作用。抽象要素通常都是没有意义的几何形状。圆是最有视觉冲击力的几何形状，我们的眼睛不可避免地会被圆吸引，甚至很小的圆都会吸引我们的注意力。所以，圆的使用就必须很克制、很小心，这样才不会让圆的夺目盖过整个作品的构成。圆的大小的改变和重复出现也会产生韵律，并且引导眼睛的滑动。大一点的圆可以把注意力引向一个词的一部分，或者整个句子。

利用网格对版面做出空间的划分（图3.4），它的基本形态是垂直和水平线划分而产生的等面矩形区域和其中间隔区域，它们共同形成了版面的行与列。

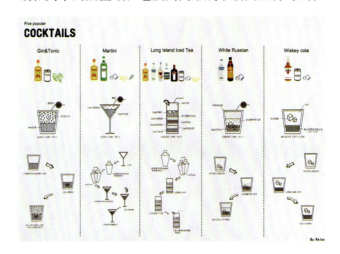

图3.4 五款流行鸡尾酒的调制方法

2. 抽象美

网格是一种数的排列，展现了版面的内在结构，对于网格的设计不会被显现在作品中，所以网格是抽象的。网格作为版式设计的基础，其基本要素组成为点、线、面。点、线、面是视觉构成的基本元素，是版面设计中最重要的构成元素，又是最重要的表现手段。任何版面设计最终都能抽象成为点、线、面的组合关系，从而形成网格的抽象美。

点作为几何学意义上是可见的最小的形式单元，是位置的表示形式。点通常构成其他形态要素（线、面）的起始与终结，因而无所谓方向、大小、形状。在版面设计中，点是有面积的。康定斯基认为：从内在性的角度来看，点是最简洁的形态。在版面设计时，"点"多数是作为一种抽象出来的点而存在。在整幅版面中，一个较小的形象即可称为"点"，如版面中相对较小的标志、属丁符号的文字等。同时，点也可作为一种具象而存在，这就需要我们具有丰富的想象力和敏锐的对美的感悟。不同形状的点给人不同的视觉感受，并且不同形状起着或活跃，或平衡，或稳定，或丰富版面的作用。

线在几何学中的定义具有位置和长度，而不具备宽度和厚度。德卢西奥·迈耶在《视觉美学》中提到，"线条是一幅构图中最为基本的部分，而构图中的动势、体积、阴影和质感都以线条来描绘，都是产生于线条的。线条能表示任何事物，以交叉、并列及交叠的线条来表现构图类型的种种变化"。就其形态来讲，线有曲直弯折等诸多形态；而就表现运动的姿势来讲，线又有水平、垂直、斜向之分。线条在版面设计中的表现力最强，平面和立体都可以通过线表达出来，这正是由于线条本身的丰富变化。直线通常给人以简洁、直接的感觉；曲线则有柔和、雅致之感；徒手绘制的线条则最具亲和力，自然而亲切。德卢西奥·迈耶也提到，"线条能产生一种视觉上的联系，并且是视觉艺术中各因素之间最为重要的沟通方式"。它的强烈的表达作用，以及其天生的连接作用，使得它在视觉设计中得到了广泛的应用。

面作为平面设计的一种重要符号语言，被广泛地运用于设计当中。由于面形成的图形往往比点或线更具视觉冲击性，所以面也常常可以作为重要信息的背景，以突出信息，使信息得以更好地传达。面不仅给人以强烈的视觉冲击，而且不同色彩和不同质感的运用能创造出不同的视觉效果。面同时还具有分割页面、放松视觉的效果。

图3.5 网格的节奏 The Layout Book

图3.6 网格的编排 The Layout Book

总之，在网格设计中，对点、线、面的运用，既要体现各自的独立性，又要体现三者之间的协调关系。

版式设计产生于20世纪初叶的西欧诸国，完善则在20世纪50年代的瑞士。

网格设计风格的形成离不开建筑对其深刻的影响，其风格特点是运用数字的比例关系，通过严格的计算，把版心划分为无数统一尺寸的网格。

在安排页面元素时，使用网格能提高精确性和连贯性，为更高程度的创造提供一个框架。网格使设计师能做出可靠的决定，并有效地运用自己的时间。

设计师在运用网格设计的同时，也可以适当打破网格的约束使画面活泼生动。

网格可以使页面布局显得紧凑而且稳定，但使用网格并不意味着就是枯燥的设计，一个好的设计师不仅能够合理地应用基于网格布局的规则，而且还能适时地打破这些规则。

3.4.2 网格美的和谐性

1. 和谐美

网格线通常是隐性的，仅起定位作用，没经过专业训练的受众不易发现。但是，版式设计师有时也别出心裁地使优美的网格结构线跃然于纸上，成为可视线条。设计时，将网格线视为装饰元素做整体上的安排，不让纵横密布的网格线影响信息的传递，我们将这种设计称为和谐美。"和谐是事物处于多样统一、相互协调、相宜相生、有序运行的结构形态。从美学的意义上说，和谐是具有这样性质特征的美的形态。"从古至今，和谐一直是人类审美活动所追求的至高境界和审美理想的最高目标。西方古代美学中一个主要概念就是和谐，毕达哥拉斯追求美的本质时就认为"美是和谐"。在平面设计或广告设计中，往往会遇到一个版面有很多内容，文字和图片也非常多，在这样的一个有限空间中，我们要将这些元素合理分布的版面中，就要合理安排好设计。而要设计好的网格，控制好网格的节奏与韵律就显得十分重要。网格的节奏和韵律来自于音乐概念，正如歌德所言："美丽属于韵律。"

不难看出，网格的和谐美是通过设计师对于网格的节奏、韵律、比例尺度所建立的，韵律被现代排版设计所吸收。节奏是按照一定的条理、秩序、重复连续地排列，形成一种律动形式。它有等距离的连续，也有渐变、大小、长短，以及明暗、形状、高低等的排列构成。在节奏中注入美的因素和

情感的个性化，就有了韵律，韵律就好比是音乐中的旋律，不仅仅有节奏，更有情调，还能增强版面的感染力，开阔艺术的表现力。我们需要在排版设计之前梳理好清晰的思路，主次分明，而不是盲目地去处理元素。经过我们的艺术处理，通过衬底或描边实现内容的区分，可使网格的整体均衡和具有韵律，从而创造出优秀的排版设计。

图3.7 网格设计《形与色》

> 汉斯·鲁道夫·波斯哈德的《形与色》中的网格设计，充分运用毕达哥拉斯所追求的美的韵律，通过大小、渐变的排列构成，使用有韵律的网格使整个视觉效果密而不乱，并且运用了适度的比例和尺度，使整体形成一种和谐的节奏美。这种具有和谐美的网格，使得《形与色》繁杂的内容得以整理并实现韵律的排版，从而使其主题清晰、视觉焦点突出。

2. 对称美

对称美体现在统一中求变化的过程中。对称式网格设计就内容而言，可表现哲学、政治、科技、理论、地理、历史、长篇小说等；版面设计采用左、右两页，两栏或三栏结构，每栏的网格都排满，左、右两页的外页边的留白尺寸相同，页眉和页码的位置对称，左右两页的结构互为镜像，给读者一种条理分明、严谨、理性之感。

页面中的图片一样是按分栏位置进行编排，可跨栏不能出栏线，图形一般是偶数值，左页放一幅，右页放一幅。与传统的版式不一样的是，对齐式不是居中式，标题、图像、文本等一般采用的是左对齐式、右对齐式、上对齐式或下对齐式。这

样，版面中就具有不平衡的因素。网格由垂直线与水平线相交构成网格单元，网格单元之间的空白区域称为分隔线。对以文本为主的版式，通常使用两栏或三栏简单的网格；对于以插图、图片为主的版式，通常使用三栏以上复杂的网格。

而相应产生的不对称式网格设计，一般用于娱乐性的题材，如诗歌、散文、体育、旅游等，其内容决定了这种版式的不平衡性。不对称的空白是一个遐想的空间，可以是建筑的墙体、动物活动的空间、女人的香水味等，中国画留白如同此理。前人总结了"奇数法"，就是单页中放入奇数的网格块，如放入3、5、7或9幅图。"三分法"用来制造不平衡的热点。对称的网格图形具有单纯、简洁的美感，以及静态的安定感。对称本身具有平衡感，对称是平衡的最好体现。

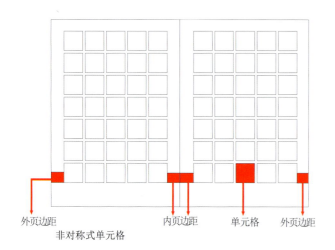

图3.8 镜像的网格

图3.9 网格的分栏（一）

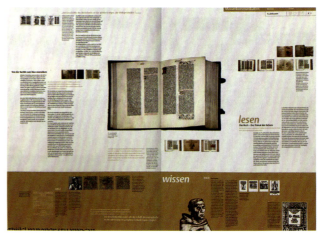

图3.10 网格的分栏（二）

3. 形式美

网格设计的形式美在于其栅格设计，它的特点是重视比例、秩序、连续感和现代感。在视觉信息设计中，要素的组合是很重要的。组合使得一种要素与另一种要素紧密联系，产生直接的联系和视觉关系。相同和不同的要素组合在一起就产生了韵律感和节奏感，也产生了大片的肌理感。通过组合，版面构成被简化，而虚空间或未被使用的空间区得到强化，使得鲜明的视觉秩序感建立起来，从而对存在于版面上的元素进行调整、组合、保持平衡或者打破平衡，以便让信息可以更快速、更便捷、更系统和更有效率被读取。

【参考视频】

化繁为简的"奥卡姆剃刀"

3.4.3 网格美的奇异性

1. 奇异美（动感的格子）

我们称网格体系为"动感的格子"，越是错综复杂的网格，设计师可发挥空间就越大。网格的划分形成隐形的垂直线和水平线。版面编排中各个元素都要接受它的引导，排列成序。虽然网格的划分有助于元素的安排，但这并不表示它的结果就一定是僵硬无趣的。就像其他系统方法一样，如果能够发挥想象力，把它运用得当的话，也会出现很活泼的效果。

有的时候，设计内容本身就存在内部结构，这种结构是网格所无法理清的；有的时候，设计内容需要完全放弃结构，以便对潜在观众产生某种特殊类型的情绪反应；有的时候，设计师仅仅需要把观众自身比较复杂的智力投入，构思成设计作品的一部分，让观众在设计作品中自己进行体验。

图3.11 动感的格子

2. 神秘美（隐形的格子）

网格的神秘美表现为网格的隐形美与负空间的规划美。其中，负空间（即虚空间或白色空间，就是那些没有被构成要素占据的空间）的规划美也是栅格系统设计当中非常重要的部分，它们的形状和构成会直接影响读者的感受。但是，当那些构成要素没有得到合理的编排与组合，使得版面到处都是负空间时，这时的负空间就会显得杂乱，整体构成也会显得混乱无序。当那些构成要素组合在一起后，虚空间就变少或变大。负空间设计可以成为一种实在的形状，使实的和虚的空间错综复杂地盘结在一起。

3. 数学美（理性的格子）

凯塞尔说过："数学是一门万用的，并具有绝对真理的艺术。"希腊艺术的特色为黄金比例，能够产生稳重和适度紧张的视觉效果，所以使用恰当的比例尺度是很重要的。而网格作为艺术的产物，与数学也有着密不可分的关系，数字使网格整体变得和谐、统一，网格也因数字的改变更为奇妙。每一个网格都是精确的，有基本的单位、尺度，3×4的网格系统吻合三的法则，也就是说，当一个矩形或者正方形，被水平或者是垂直地分成三份，结构中的4个焦点就是最吸引人的4个点。设计师可以使用位置和距离来决定哪些点在层级感上是最重要的。

同时，网格的水平线给人稳定和平静的感觉。无论是物的开始或结束，水平线总能固定地表达静止的时刻；而垂直线的活动感正好和水平线相反，垂直线给人上升的活动力，具有坚硬和理智意向，也能避免产生冷漠僵硬的视觉效果。如果不合理地强调垂直性，版式就会变得冷漠僵硬，只有将垂直线和水平线作对比处理后，才能找到最合适的比例尺度，使两者的性质更加生动，让版式看上去不会产生紧凑和冷漠的感觉；也只有合理的比例尺度水平线与平行线才能互相扬长补短，使版式设计更加完备。由此可见，适度的比例尺度在网格设计中占有重要作用。

图3.12 网格系统

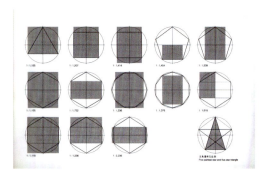

图3.13 黄金比

图3.14 《神奇的比例》中的插画（一）

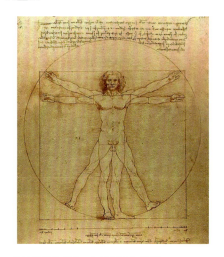

图3.15 《神奇的比例》中的插画（二）

达·芬奇为数学家帕西欧里（L.Pacioli）的书《神奇的比例》所做的插画，他把人体与几何中最完美而又简单的图形和正方形联系到了一起，图中蕴含着黄金比例。

比例主要是一个几何范畴的概念，而不是算数的概念。比例的基础是圆的分割和规划（等边）多边形的几何学：三边、四边、五边、六边和十边，以及不规则的黄金六边形，也就是不等边的六边形。这些形状和处处体现黄金比例的五边形（包括五角星）充分解释了边长比例不规则的矩形的结构关系。

这些不规则的比例来自规则的多边形：三角形、正方形、五边形、六边形、十字边形和不规则黄金六边形（插入两个正方形），以及它们的边线。德国工业标准（DIN）尺寸就来自于黄金六边形中的正方和黄金分割。有五角星的五边形或是五星三角，其各个部分都符合黄金比例。

由于西方人的心态是向外追求，积极认识、探索自然奥秘，长期达到利用自然、改造自然之目的，所以在很早以前西方便有了网格设计的概念。之后，达·芬奇的《神奇的比例》中的插画也是在其基础上进行深化而得到的。图3.14网格将人的比例图分割成许多小格，利用网格合适的比例尺度将图形规范化设计，从而使得图形更加有序和整体感。

德国工业标准或标准尺寸范围的基础是A0=841mm×1189mm，比例为$1:\sqrt{2}=1:1.414$，面积为$1m^2$。不断将长边对折分割不会改变原比例关系。当A4（210mm×297mm)纸面被对折，就会产生A5（148mm×210mm）纸，比例为1:0.707。标准的德国工业标准尺寸比例是不能被近似值5:7（即1:1.4）所替代的，因为如果大些尺寸的数字计算，如以210mm为例，就会同真正A4纸有3mm的极大的误差（210mm×1.4=294mm）。

用一个不足量的数字来替代1.414这个因数会使整个德国工业标准系列尺寸失去其复杂性的构成

性。在实际使用过程中——感光尺寸的比例不会给人们带来任何算数问题，因为这些尺寸一旦被确定，便被各个国家广泛接受，甚至是在工业领域之外。

德国工业标准（DIN）或标准纸张尺寸，它的构成来自于正方形和比例1∶1.414（a），而风景模式的构成来自半个正方形和比例1∶0.707（b）。从最基本的尺寸A0=841mm×1189mm，通过简单地对折纸张，得出小些A1、A2、A3、A4等，所有新得的尺寸都同原有的尺寸有共同的比例1∶1.414（c）。

黄金分割比例有一个极特殊的特点，如果将一条长度为一的线按照1∶1.618的比例分割，那么较短一边线和较长的一边线（姑且称之为m与M）之间的长度差则和M和整条线的差，也就是比例m∶M同M∶1相等，用数字表示，即0.382∶0.618=0.618∶1.0。这个分割线可以产生一个数字序列0.382、0.618、1.0，然后向两边进行加或减的延伸（或用两边乘以0.618或1.618），由此一来0.618、1.0、1.618、2.618、4.236、6.854……也可能就是这个神秘的算数法则真正促使了黄金分割比例概念的出现。被分割的线可以通过黄金比例1∶0.618产生风景模式的矩形。比例为1∶1.618的肖像模式矩形是通过半个正方形的对角线，以及有原正方形和一个黄金分割比例的矩形组合构成的。随着对纸面边长不断地对折，出现了一个交互比例0.809∶1≈4∶5和1∶1.618≈5∶8。

勒·科布歇通过他的著作《模数法》创建了现代版的黄金分割比例，将自己所有1945年后的建筑作品都按照这种模数法体系进行比例设定，此类最早的作品是建于1947—1952年马塞拉的"有生命的个体"。他还用同样的体系基础为自己的书籍《模数法》及《模数法2》进行了版面设计。整个模数法的理论基础是一个六英尺（183cm）高的人，黄金分割比例决定了所有的尺寸都以"厘米"为单位、以红色数字顺序列为标准持续排列……27、43、70、113、183、296、479、775、226cm，也就是正方形边长113cm的2倍（或者模数人举起手臂的高度），创造出了一个蓝色数字序列……20、33、53、86、140、226、366、592……据说勒·科布歇去看自己建筑工地时从来不用折尺，他总是随身携带一卷刻有模数序列尺的胶带。模数法则尺寸往往用于巨大的建筑，因此，常用的单位是"厘米"。但如果将这种法则应用于很小的版面设计中，为了清晰起见，最好使用"毫米"或比"毫米"更小的单位。马塞拉"有生命的个体"的水泥浮雕是在水泥墙面拓印了六个人形浮雕，这些浮雕的功能就是再次强调这个建筑内的所有东西都是按照人体比例建造的。

图3.16　规则多边形中的黄金比例

图3.17　规则多边形（一）

图3.18　规则多边形（二）

3.5 经典案例分析

案例 1 《世界各地语言研究》书籍封面

奥托·纽拉特长期致力于探究怎样透过系统的图像来取代文字，形成一种世界共通的语言。此案例是奥托·纽拉特一个著作的封面，封面上是一幅以图文结合的方式制作的表格，用来说明各种语言的使用状况。看到这张表格首先给人一种清晰明了的感觉，文字与图片的排列紧密有序，仔细分析不难发现，图片中的元素都被放置在一个隐形的网格框架之中，网格拥有自己内在结构和组成部分，由此规范着每个元素排列原则和规律。

 局部点评

图中划分图片内容的竖线是根据网格的框架结构定的，这样的竖线组织强调了图片内容。由于网格构建后，文字、图片等元素的具体组合方式可以调整，所以表格文字横竖不一，部分单元格划分不均。

【参考视频】

京剧发展及传播的信息可视化设计

学生感悟

这个案例让我了解到网格在设计中的重要性，这本书的封面有那么多的不同形状和颜色的小人组成，但却不乱，这与网格的原则美是分不开的。通过对封面的剖析也让我更加明白了网格理论知识的应用，在分析黑白网格图时也更加了解一个好的设计是需要花多少精力去完成的。

 局部点评

图片中水平线与垂直线构成了一种对比，并形成了韵律，加强了视觉组织感。下方的垂直线强烈的垂直强调，从而引导读者的视线在页面上从上向下地观看，使整体有一种连续性。

局部点评

大标题和下面的小字占一行，中间的图片占2行，下面的文字占一行，网格中的栏宽基本为图片中人物的宽度，每一个单元格的大小都是图片中一个人物所占的大小。这样，网格就建立起了各个元素的普遍联系。

教师点评

网格设计的形式美在于其栅格设计，它的特点是重视比例、秩序、连续感和现代感。在视觉信息设计中，要素的组合是很重要的，通过对奥托·纽拉特大师的书籍封面分析，可以看出组合使得一种要素与另一种要素紧密联系，其中的多种人物组合就是将块面通过精妙及富有韵律的网格产生直接的联系，产生直接的视觉关系。将相同和不同的要素组合在一起就产生了韵律感和节奏感，也产生了大片的肌理感，就连字体的设计也是严格按照网格排列的。

图3.19 《世界各地语言研究》书籍封面

局部点评

此图表的中心网格被分为14栏4行，由于是以图片为主的版式，所以网格比较复杂。越复杂的网格越能给设计师更多的灵活性。网格将每个内容所占的区域进行了划分。

课后作业

收集一张著名的设计大师海报，并对其进行网格分析，绘制出对应的网格排列图。

案例2 《石笋与钟乳石/灯光控制台》菱形册子

这本菱形的册子排版设计极其巧妙，整个版面在展开后呈"V"形，版面中隐藏着隐形的网格，这也是该作品的魅力之处——两张网格结构，营造了版面中波浪式的动感、节奏与韵律，为观者带来了视觉上的享受，更能激发观者某种情绪上的反应。

局部点评

德文遵循横向的格子，意大利文遵循波浪式的格子，设计师在最后一页将这两种格子形态透露给了读者。

学生感悟

这则案例让我了解到网格设计并不只是规规矩矩的方格状，也是可以多变的，如"V"形、波浪形等，这些变形的方格可以给整个设计带来活力，让人有耳目一新的感觉，但是觉得这种网格设计还是要遵循一定的规律，不能想怎么设计，就怎么设计，不然会适得其反，本来想让设计更加新颖，却设计得杂乱无章。

局部点评

"V"形的网格让设计作品富有节奏感和韵律感，横向的网格将整个内容贯穿其中保持一种连续性。

局部点评

波浪式的网格让设计作品富有韵律感，横向的网格将整个内容贯穿其中保持一种连续性，整个网格设计得非常巧妙。在小册子最后一面加上了一张印有意大利文的透明页，绿色的意大利文与下面黑色的德文形成了一种丝绸的波纹效果。

教师点评

《石笋与钟乳石/灯光控制台》菱形册子的展开图展开后可以发现整个版面呈现"V"形。设计师放弃传统网格结构，运用了格子的动感，将格子划分成隐形的水平线，由版面中的格子随着"V"形的网格引导，形成了一系列动感的格子。波浪式的网格让设计作品富有十足的韵律感，显得十分巧妙。

课后作业

收集异形网格设计作品，并分析网格与作品之间的关系。

图3.20 《石笋与钟乳石/灯光控制台》菱形册子

局部点评

第一种网格结构是横向的，小册子上的文字部分遵循的就是这种网格。第二种是与纸张的形态保持一致的"V"形网格结构，为大面积图片提供参照，这时图片就和小册子本身一样，呈现有节奏的波浪运动。

案例3　书籍网格——《针灸》

本书用图解设计的方式传授针灸过程及针灸的发展历史和变迁，运用现代的设计手法，表现悠久的针灸传统，以新颖的信息图解语言设计表现中国针灸文化。在书中人们可以了解针灸的种类和手法、针灸时的各种姿势、穴位的各种功能。此书籍设计是作者一次大胆的创新。

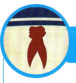

学生感悟

　　这本书详细描述了中国针灸的手法与步骤，在编排上，图文结合得很到位，时而图多文少，时而图少文多，但都离不开图解设计。这本书严格遵守了网格排列，让整个画面看上去更加有秩序。虽然图和文都很多，但是由于严格的网格排列，让整本书看上去并不凌乱，显得井然有序，更好地表达了针灸的知识，可见，网格的力量是不容小觑的。

【参考视频】

《阅读时代》信息可视化设计

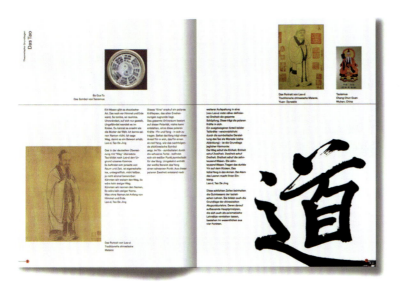

教师点评

《针灸》中为了传达给读者准确的信息，体现出十分逼真的效果，故采用白描的具象信息图解形式描绘扎针行针的动作。十四条经络的选色借鉴了伦敦地铁图的色彩原理，采用了七套色彩，每套又分深浅色度，共十四色。特别引入中国书法字体将具有中国特色传统文化的信息向读者传递。在版式上，全书采用统一网格排版，具有节奏与韵律美文字的段落在隐形的秩序中体现和谐优雅的美感。双开页设计，不仅可以通过跨页设计这种舒展的形式展示更多的信息，而且在标题与内页的部分以墨宝的笔迹与留白营造出通透的平面空间，从而经营出"密不透风，疏可走马"的格局美。

局部分析

每个页面都是由大小相等的正方形方块组成，每个方块之间也有相等的空隙。无论是文字还是图形，都严格按照比例进行排列。文字都是左对齐形式工整的罗列，每排竖栏文字之间的空隙为一个方块。

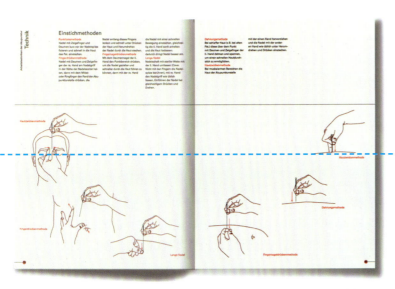

局部分析

文字虽然很多，但是严格按照网格排序之后，整个画面井然有序，并没有混乱的感觉，能够很好地引导观众阅读和吸取针灸的知识信息。图和文都由隐形的线相隔，整齐而简洁，具有很强的网格韵律美。

图3.21　书籍网格——《针灸》

案例4　书籍网格——《黑与白的世界》

《黑与白的世界》是一本向世界介绍中国传统书法文化的英文精装书籍。在书中，人们可以了解文房四宝的种类，学习书法握笔的各种姿势，了解手指的各种功能。尤其是在学写书法的方法一章中，用图解设计的方式传授永字八法，以及以欧阳询字帖为范本的各种基本笔画的书写方法。

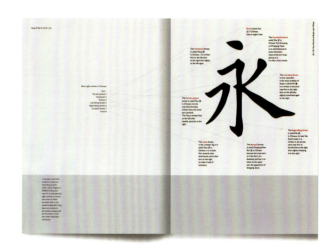

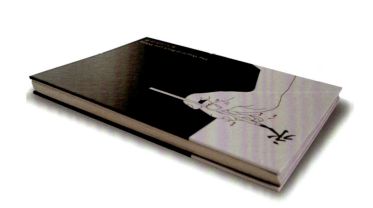

学生感悟

　　书中运用黑白的手绘图解手法，将毛笔的握笔姿势、运笔手法，以及写字步骤进行详细的说明。图多文少的形式让人们能够更加清楚和快速地学习毛笔的运用。由于讲述的是中国历史悠久的毛笔技艺，所以结合其相应的特征，设计了黑白并且简洁的排版设计。整本书遵循严格的网格排列，简洁却不空旷，且疏密有致。

第3章 信息设计中的网格编排

教师点评

若想在书籍设计方向上取得更大的创意空间，就必须深入地研究版式设计的法则和规律性，使其具有规律的合理性操作和掌控的技法。一个最基本的目标就是如何理解和掌握版式中的网格系统，要将这一理论应用于实践并不简单，要经过一定时期的版面实践才能深入理解和表达。

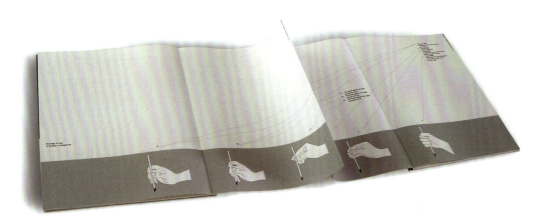

图3.22　书籍网格——《黑与白的世界》

局部分析

　　整本书由大小一致的方格有秩序排列组成，版式都采用上图下文的形式，让书看上去更加整体。黑白灰的结合与本书的主题"书法"相得益彰。同时，书法也讲究"网格"，从图中"米"字格可以看出，毛笔字也是严格按照格子的大小和位置书写的，这与书籍的网格排版大同小异。通过悠久的书法历史也可以看出，网格的产生有着悠久的历史。

59

第 4 章　信息设计中的导视系统

辨别方向并非是一种与生俱来的能力，更不是可有可无的能力，而是一个生存的前提条件。正如与环境的对话是我们生命的一部分，对地点和方向的判断更是每个人获取自由与树立自我意识的前提条件。换句话说，要想知道"去往何处"，首先必须了解"身在何处"，诸如此类。

——奥托·艾舍

4.1 相关概念

在德语字典里并没有关于公共形象识别、导向系统和指引系统的解释。这些概念如同这门学科一样，都是前所未有的，对系统性设计的思考是全新的，将设计系统化是适应当今错综复杂的技术和功能要求的产物。指引路线是人类历史上亘古不变的行为，如箭头符号是方向标记的元老，交叉路口边的石垛是道路标记的雏形。

在这些概念中，数量和时间扮演了重要的角色，为庞大的人群在尽量短的时间内提供了一目了然的信息，也成为设计师新的使命。在医院、展会或机场，人们总是希望能尽快地到达目的地，但是在这些复杂的空间环境里，摆在人们面前的却是没完没了的楼层、区域和入口。除了建筑物和街道，一个功能强大的导视系统设计对处于狭小空间（如飞机、公交车和火车）内的人们来说，同样也是必不可少的，尤其是对出行线路时刻表的设计。伦敦地铁的导向系统，便是第一个将文字和图形规范化地结合在一起的系统设计。

火车和飞机的出行线路时刻表信息系统就像汽车的导航系统一样，它们都能传达信息、指引方向，同样，大学的课程表也提供了教师和学生位置的导向信息。本章并不是针对此类信息系统进行介绍，而是重点介绍对空间导向系统的信息设计。

4.1.1 公共形象识别

一个建筑物的形象可以通过图形和字体呈现出来。如果一个公司用文字、字母、符号对其建筑物进行细心周到地标注，这不但体现了公司友善的形象，而且其意义也远远大于不做标注只是一味罗列对位置或地点的说明文字。从字面的意思来说，Signal意为信号，在法语中解释为描述、展现；瑞士语中该词来源于德国，因此当瑞士人提到导向系统时，也会把它称为"公共形象识别"或是"文字标志系统"；而英语中的导向系统则被翻译为"标志系统"。"公共形象识别"具有很积极的含义，比如暗示、流露，同时还含有标牌、标识、标记的意思。与"导向系统"相比，"公共形象识别"的不同之处更加深了人们对其内涵的理解，它赋予建筑物鲜明的形象和个性。

图4.1 赫尔茨·耶稣教堂的公共形象识别

赫尔茨·耶稣教堂（弗克林根·路德魏勒）的公共形象识别：教堂大门上的文字赋予了教堂明确的形象，这类设计可以被称为"公共形象识别设计"。

4.1.2 导视系统

设计界泰斗安东·斯坦科夫斯基(Anton Stankowski)曾表示，他对 "指引系统"(Leit System)这种说法不能苟同，这个词语过于强硬，以至于让人感觉好像处在被动的状态下，被牵着鼻子走，而 "导向系统" 的概念则更倾向于让人自主选择。按照字面上的理解，"导向系统" 和 "指引系统" 在视觉传达上也是大相径庭的，后者过于强硬的指路方式难免惹人不快，甚至带有很强烈的 "自我为中心" 和 "自以为是" 的意思。在德语中 "使导向" 这个表达方式是个反身动词，很显然，它更设身处地为人考虑，此外，一套恰到好处的导向系统是内敛的，它能在人们需要的时候随叫随到，及时、准确地传达信息，或者不动声色地在一旁待命，丝毫不干扰到访者的视线，而与之相差甚远的 "指引"(Leiten)则充满了领导、统治和管理的意味。

导视系统不仅仅是简单的信息指示牌，它可以给建筑物一个明确的形象定位。从国际设计界来看，中国对于导视设计的研究还处于起步阶段。很多发达国家在20世纪80年代，就对导视设计给予了很高的重视。

城市或者地区的视觉语言是最纯粹也是最真实的东西，而这种视觉语言的具体体现正是该城市或该地区的整体视觉导向系统设计。对于到达某地的参观者而言，初到某地的瞬间感觉与经历左右着他们对此地的态度，往往越是第一感觉就越能带给参观者对于某地正面或负面的印象，而且这种印象通常持续时间较长，在一定的程度上能够影响该地的整体形象。

4.1.3 指引系统

"指引系统" 是一个缺乏亲和力的词语，"导向" 这个单词的意思是 "某人被某物告知"，"使某物参照某物"，这听起来比古代德语动词 "指引" 舒服多了，"指引" 在语气上更接近英语中的 "带领"(to lead)或者古老一些的 "引路"(load)，与之类似的还有中古高地德语时期的 "领导人(Leiter)" 和古高地德语时期的 "领袖(Fuhrer)"。尽管 "领袖" 可以是个善解人意的领导者，但是至少在德语地区，由于历史原因，这个字眼多多少少带了点不太友善的色彩。

对于导向的概念，我的理解是：如何在一个特定的空间内找到自己的位置。假设我身处在一间熟悉的，但是漆黑一片的房间里，那么我只有借助熟悉的物体（往往凭借记忆）来辨别方向……从宏观的角度看，这种能力不仅与空间发生关系，而且还存在于我们的思维意识中，也就是理性的导向能力。

——伊马努埃尔·康德（Immanuel Kant）

4.2 基础理论

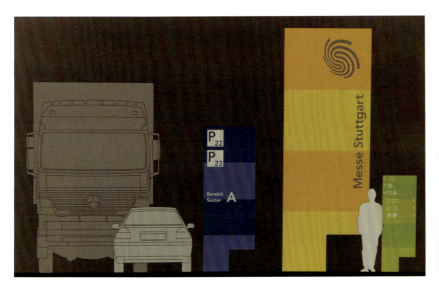

图4.2 斯图加特新展览中心的导向系统

应该在什么样的高度传达信息，取决于环境的要求，如公共汽车司机、火车司机、行人和轿车司机是通过不同的视角来阅读信息的。

黄金定律的"163厘米视点"是毫无意义的，其出处不得而知。它很可能通过数学运算的方式，而不是通过以应用为目的的试验方式得出的结论。一般来说，我们对所有的规则都要问"为什么"，这条定律也不例外。163厘米这个尺寸可以被理解为，此高度最适合传达信息的位置。它很可能是所有欧洲人的平均视点，但是却不一定适用于非洲、亚洲等地的居民，这一高度对墙面比例的分割是不合理的。较好的解决方式是，将图形或文字信息融入从天花板和地板到墙面的过渡中，这样所传达的信息就有更好的视觉立足点，信息可以与建筑的空间结构更好地结合在一起。

当我们保持直立的姿势时，眼睛是一直向前看的，这时我们的眼睛会产生一个视觉区域，这个区域的中心点从地面算起大约是163厘米处。当然我们一般不会以直立的姿势在走路，当我们行走时，头会略向前伸，视点也就会略微向下，由此也就不能将信息放置于视点163厘米的高度，而145厘米才是一个比较适合的安装高度。

在展览会或机场内提供导向信息时，比较明确的安装方式是将信息置于站立着的人头部上方的位置。在人群密集的场合，指示牌仍然可以被清楚地看到，同样，公路的指示牌，由于司机在车内坐的位置比较高，所以在设计的时候必须要注意信息的位置也要达到足够的高度。

4.2.1 光线

发光的指示牌不仅为了美观，在有些情况下是必需的。比如机场就必须采用发光的信号和指示，由于机场环境的特殊性，一个发光的信号可能更

图4.3 奥斯纳布吕克专科大学的导向系统

> 奥斯纳布吕克专科大学的导向系统
> 在这个设计中，设计师利用了人眼的自然视角，在十米之内，行人可以不用抬头就能看到天花板上面的导向信息。

容易被识别，将照明与导向结合起来，不仅在功能上补充导向信息，使之更容易被识别，而且外形也很美观。况且，美观也是功能的一个因素，灯光就像天空中的星宿一样，可以给人指路。灯光也可能会造成过于耀眼的视觉效果，在科隆—伯恩机场的导向系统中，设计师使用了一种亚光的贴纸，以便尽量减少反射效果，防止反光造成阅读困难，在光线弱的地方（如地下停车场）可以采用吸光材料或者具有高度反光性的贴纸来制作文字。

> 在市场上有各种各样的灯箱和发光产品，但是大部分产品的视觉效果不理想。在导视系统中安装照明设备会提高设计造价，并且需要时常打理，所以设计之初必须使投资方清楚这一点。如果项目的设计样式结构比较复杂，也就意味着制作开销会比较大，施工前可以对不同的供应商进行比较，并选择合适价位的供应商，尽快让厂家制作功能模型，尽早对照明效果进行检测。

【参考视频】

男女的区别

图4.4 斯图加特机场导向系统（一）

图4.5 斯图加特机场导向系统（二）

在斯图加特机场的导向系统中，设计师通过背光来突出机场的导向信息。设计师通过以下几种办法降低灯光耀眼的弊处。

（1）增加指示牌的面积，使人的眼睛在明亮的日光下感受一种舒适的暗色背景，指示牌上面的文字信息也因此获得最佳的视觉效果。

（2）黑、白两种字体颜色与各自的背景色之间都能形成强烈的反差。

（3）使用粗体字达到在页面上强调的视觉效果。

（4）用背面有图层的玻璃或有机玻璃做指示牌时，正面的文字或标识最好使用白色。使用可更换的即时贴为材料，所以上面的文字会从背景上投下很明显的阴影，但会降低文字的可读性。

4.2.2 字体

1. 字体的可读性

平面设计师扬·契霍尔德曾经对字体设计进行过详细的论述，虽然这些关于字体的指导性原则在今天依然发挥着不可或缺的作用，但是，在设计一个导向系统时，这些原则也并非是一成不变的。作为一名优秀的设计师应学会灵活地运用这些方法和规律，并在此基础上创造新的可能性。

每个建筑空间或场地都需要一种与其相匹配的字体，如造型简练、无装饰性的Frutiger会与巴洛克式的建筑风格大相径庭，而华丽的、充满装饰风格的Antiqua用在机场更是不合时宜。

2. 字体的造型

选择一款合适的字体需要考虑到多方面的因素，哪款字体能够配合建筑的风格？哪款字体可以体现公司的形象？所选择的字体是否落于俗套？一般来说，带有装饰的字体不太适用于导向系统。因为导向系统最终的目的是通过简练、清晰的视觉语言发挥其传达信息的功能，粗细一致的无饰线字体恰恰可以满足导向系统的要求。

在导向系统中，文字的篇幅是有限的，信息的传达往往简练而概括。有时，导向信息会以单个字母或者单词的形式出现，字母的外形要配合版面及指示牌的外形。一般来讲，由于大部分指示牌的外形是矩形的。因此，造型简洁、笔画概括的字体（无饰线字体）能够与指示牌棱角分明的外形相呼应，而造型复杂，笔画多变的字体（饰线字体）对外形工整的指示牌来说是一种干扰。

【参考视频】

文字动画

但是，设计师格拉德·翁格尔为罗马2000年庆典活动的导向系统设计了一款饰线字体。这个例子恰恰说明了导向系统中的字体设计是没有绝对的、一成不变的指导性原则。设计师打破常规，有针对性地对案例进行了分析，如果在此使用造型简洁、现代的无饰线字体，不但会使该导向系统缺乏特色，而且还会与城市悠久的历史及古典的建筑风格背道而驰。

> 将Univers与Times两种字体进行比较。我们发现，饰线体Times的造型明显比Univers要复杂。它的笔画指向不同的方向，而且宽窄不一，因此在视觉上造成了不稳定的因素。而Univers的造型简洁、概括，大部分笔画成直角，并且笔画的宽度一致。所以，它更适用于矩形的指示牌。一般来讲：无饰线字体要比饰线字体更适用于导视系统。

3. 字体大小

检验字体大小是否合适最简单有效的方法是将文字按原大小打印在纸上，并从实际阅读的距离观察。如果一个建筑物仍处在设计阶段，为了检验字体大小及它与空间的位置关系，最好把它放在一个与该建筑物类似的空间尺度中观察。很多字体的大小虽然在电脑屏幕上看起来正确，但是一旦把它们放到实际环境当中，则可能由于空间尺度的变大，使它们看上去太小。

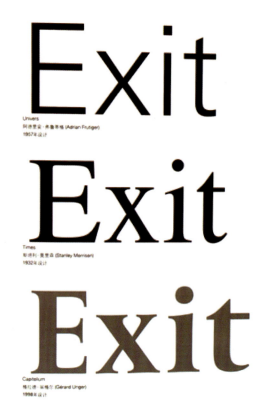

图4.6　Univers与Times两种字体的比较图

4. 字体的比较

当导向系统在选择与其相匹配的字体时，往往会遇到很多种适合的字体。有些字体是专门为某些特殊用途或者某种特殊场合设计的。比如GST Polo就是一款与众不同的字体。对于体现公司形象来说，它再适合不过了，同样专门用于公司形象的字体还有Futura、Gill和Syntax。在导向系统中，单个字母或数字有时会被放大使用，比如"Gate A"（登机口A），字体本身的外形特点也随之显现出来。由于某些字形只适用于小号字，放大后的字母会产生不稳定的视觉效果，而且看上去缺乏整体感。

图4.7　字体比较

【参考视频】

为什么我们
需要早餐？

对不同的字体进行比较要遵循不同的标准，上图恰恰说明了字的宽度不是衡量字体易读性的标准。Vectora和New Gothic两种字体在Adobe Illustator软件中被设定为24pt的字号，尽管字号相同，但是两种字的宽度却各不相同。而且New Gothic大写字母的高度比Vectora还要高出了2%，如果为了使这两种字体的大写字母H的高度一致，New Gothic要缩小，然后，将Vectora缩小，使其词的的宽度与New Gothic相同。在字的间距基本相同的情况下，Vectora需要缩小14%，保持了与New Gothic同样的易读性，所以Vectora字体适用于紧凑的版面。这个例子说明了，字体的易读性在很大程度上取决于小写字母的高度。

对于字体的比较，这一过程在电脑上的操作中和现实打印出的效果及过程是不同的。在导视系统设计中，所做的设计都是要从电脑中输出，通过不同的材质制作出来，其大小及效果的成品与电脑会有误差。为了将这些误差降至最低，因而对字体的比较，不仅是字与字的比较，同时，字体在环境中的大小尺寸也是要比较的。

最终，所设计出的导视系统就是为了人们的出行及生活带来便捷，因而导视系统传达出的导视信息应当简洁明了、清晰直观，这就要求导视系统的字体应该可读性较强，其字体的造型应与导视系统的整体及环境协调。

因此，在导视系统设计中对字体的把握是相当重要的，同时在导视系统字体的安排及设计中，对字体的细节部分也要注意，从而更好地完善它们，为人们的生活带来便捷。

5. 字体的选择

衡量一款字体是否适用于导向系统的标准不是唯一的，除了字体本身所具有的造型特征以外（如字体的易读性、字距的宽度等），字体的风格是否与建筑设计的风格及空间环境相协调也是选择字体的一个关键因素，当设计师为某个导向系统选择了一款合适的字体时，必须自问：为什么这款字体适用于该导向系统？它在哪些方面，以及在多大程度上适合？在此展示的几个设计案例将针对字体的特性及它与所处的环境进行具体分析。

图4.8　斯图加特大学电子工程学院的导向系统（左）

图4.9　斯图加特写字楼的导向系统（右）

斯图加特大学电子工程学院的导向系统：从建筑的空间结构到材料的运用，处处体现了设计师对细节的关注。学院的导向系统在注重功能的前提下，还强调了色彩的变化和字体的运用。细致、稳重的Helvetica与大楼丰富的灰调色（紫红色、深绿色、灰色）融为一体，营造了优雅的气氛。

斯图加特写字楼的导向系统，大厅地面上的金属字母传达着重要的导向信息。设计师选用了Linotype Univers 作为写字楼导向系统的专用字体，这款字体是阿德里安·弗鲁蒂格于1998年在Univers的基础上设计的。经过修改后的Univers，造型更沉稳，结构更严谨，尤其是它的大写字母能够与地面上的地砖分割线彼此呼应。

相关链接
http://www.uni-stuttgart.de/home/

巴登–符腾堡州国家银行服务中心的楼层形象识别。银行服务中心的楼层编号选用了保罗·伦纳设计的字体Futura，这款字体的特点是：它的外形非常接近于几何形，而且数字的笔画末成直角。设计师利用字体的造型特点，将数字拼接成一组有趣的图案。但是该字体这样的用法也有其弊端，它独特的外形削弱了字体的整体感。

图4.10　巴登–符腾堡州国家银行服务中心的楼层形象识别（一）

图4.11　巴登–符腾堡州国家银行服务中心的楼层形象识别（二）

图4.12　巴登–符腾堡州国家银行服务中心的楼层形象识别（三）

在导视系统中，字体往往也是信息输出的重要部分，是不可或缺的。在对字体设计及选择上，也是相当严谨的。

在这里，对字体的选择、造型、大小及比较等进行分析，进一步让学生认识到在导视系统设计中，字体的重要性，使其在今后的设计中对字体有很好的了解及把握。

4.2.3 排版系统与网格

1. 自由式网格

"导向系统"一词，包括"系统"这层含义。顾名思义，导向系统设计具有系统性的特征。比如说，字体大小的设置并非随心所欲，而是遵循一定的章法，按照字体大小互相协调标准设定的。换句话说，字体大小有一定的比例关系，最大字体的高度往往是最小字体的数倍。另外，字体大小也可以体现排版系统的层次关系。

当一个大楼的主信息指示牌详细而清晰地呈现出所有部门、地域等相关导向信息时，字体的高度（大写字母的高度）一般在15~25mm最为恰当。因为，当人站在主信息指示牌前阅读信息时，不但离指示牌的距离很近，而且身体处于静态，所以，在这种情况下可以选择小号字体。而副信息指示牌的情况则有所不同，当人在走动的状态下阅读信息时，并不想停下脚步，而是希望在行走中便能获取信息，如果阅读的距离在2~3m，那么字体的高度（大写字母的高度）应该在35~45mm比较合适。当人接近目的地时，有可能会看到多个信息提示，而不必特意走近，此时阅读的距离可能在5~10m，所以文字也应该相应地使用大号字体，字体的高度（大写字母的高度）一般在100~150mm。如果以这些数据为标准对字体大小进行系统的规划，那么字体的行距也是不容忽视的，因为行距也是按照一定的比例关系而产生的。

以上所提及的文字大小并非一成不变的指导性原则，它还要根据字体本身的造型来决定。通常来说，将文字按照1∶1的比例打印在纸上是检验字体大小是否合适的最佳方法。

2. 根据版式设定的网格

模块的大小是由标志的高度来决定的，每个模块之间的距离与它到指示牌上边缘和左边缘的距离是一致的，模块中的箭头符号被缩小，由此产生了足够的空间，以便更好地在视觉上将箭头和文字信息区分开。

箭头总是根据指示的方向与模块的边对齐，比如，指向左侧的箭头与模块的左上角对齐，而指示右侧的箭头与模块的右上角对齐。

图4.13 排版系统与网格

图4.14 法兰克福展览中心的导向系统

> 法兰克福展览中心的导向系统：此设计方案将导向系统的功能发挥得淋漓尽致。通过去除细枝末节使信息更加集中，"每条信息都必须清晰明确"，"到访者不受与其无关的信息干扰"——这些都是设计上自始至终所要达到的目标。展览中心的导向系统以简明扼要的视觉方式呈现出来，路向信息采用红色代码及纵向的指示牌，而服务类的信息采用绿色代码及横向的指示牌，蓝色的正方形代表停车场，黄色代表展会的施工信息。
>
> 展会的所有信息建立在以下三个基本元素上。
> （1）固定在地面的主信息和副信息指示牌（平面图和导向信息）。
> （2）悬挂类信息指示牌（各类提示信息）。
> （3）固定在墙面的信息指示牌（各类提示信息）。
>
> 设计方案还采用了与字体相匹配的箭头符号及图形标识，最大限度地发挥了导向系统的功能。此外展会还采用了德语、法语、英语三种语言。

4.2.4 色彩

值得一提的是，人类对颜色的记忆能力不如对文字和图像等记忆力强。我们可以做一个测试，从色标中挑选一个红色并试着记住它，然后合上色标，几秒钟后重新打开，你会发现，很难从十种不同的红色调中找出先前的那个红色。也就是说，颜色只能被大致的区分，如蓝色、红色、黄色、绿色，但是红色能否从橙红色系列中区分出来，就成问题了。此外，光线的变化也是影响颜色变化的一个因素。

只局限于颜色代码的导向系统，其功能也是受限制的，因为使用者必须首先适应这个系统才行。其实，对色彩的归纳也可以通过形状来区分，如蓝色的花、绿色的大象，形状越简单，它们所传达的信息也就越容易被记住。

1. 颜色的语言

在一套完整的导向系统中色彩会起到排列顺序的作用，它可以将导向信息系统性地归纳起来。

颜色的含义深受文化和历史的影响，金色和银色代表了统治阶级；黑色对我们来说是葬礼的颜色，而在其他文化中却是白色；红色代表了社会主义……无论颜色在历史上曾被赋予何种意义，颜色本身并没有负面的含义，我们需要时间慢慢消除这些历史偏见，去真正了解颜色本身的价值。

2. 颜色对比

浅色背景上的文字通常使用黑色，这种处理方式虽然有效，但并不美观。黑色会在光线的照射下形成反光，并容易和背景颜色混淆，正确的处理方式是在颜色鲜艳的背景上使用白色的文字，甚至在黄色的背景上，白色文字都清晰可辨。

彩色的文字充满活力，具有丰富的层次感，但是它的视觉效果过于张扬，所以在使用时应当慎重。此外，人们可以赋予彩色的文字某种信息，如它们可以代表一个楼层，为了明确这一信息，周围的色彩环境要尽量朴素、简单，否则彩色的文字不但不能准确地

图4.15 斯图加特大学电子工程学院的导向系统

传达信息，反而适得其反。实际上，在多数情况下，彩色文字的表现力不及黑色和白色文字。

> 斯图加特大学电子工程学院的导向系统：设计师从建筑物本身的色调出发，为导向系统制定了一套色彩方案。在银色的金属指示牌上，目的地信息使用了深绿色，而科系名称则使用了紫红色（卡普特红）。银色的指示牌与灰色的混凝土墙面在色彩上非常接近，因此它自然而然地与建筑物融为一体。

3. 色彩系统

市场上有各种不同的色彩系统，如NCS、Pan-tone、HKS和RAL，但并不是所有研究和开发色彩系统的公司都制造颜色。

每个色彩系统都是人类经过不断研究的成果，它不是一个数学公式，而是一个颜色世界的规划方案。尽管有些色彩系统的划分极其精密，但是一些过于细微的颜色还是被省略掉了，因为人对色彩的视觉感应是有限的。有些颜色的色调如此接近，以至于人眼几乎无法区分，因此，区分它们是无意义的了。斯堪的纳维亚地区的色彩系统NCS(Natural Colour System)类似于德国的色彩系统RAL。NCS提供了清晰且逻辑的色彩标准，它具有一种类似于地球的构造方式：两级为黑色和白色，四个方向分别为蓝色、红色、绿色和黄色。如果从球体的半圆形剖面来看，中间的部分便是过渡色。

1925年，魏玛共和国和本国私营企业共同创立了RAL，这个委员会的任务是以合理化改革为目标，统一交货条件，并制定精确的技术指标。除了RAL以外，没有任何一种色彩系统拥有如此详尽的灰色调，同时，RAL色彩系统还推出各种颜色产品。RAL-K-5就是其中颇具特色的一款。RAL色彩系统的颜色可以在市场作为涂料买到，但是没有用于平版印刷的油墨。此外，RAL色彩系统还为专业色彩设计提供了一系列名为RAL-Design的色标样本。Pantone色彩系统（PMS:Pantone Matching System)是一个使用非常广泛，并且专门用于印刷领域的色彩系统，但其色调还有待改善。

> 斯图加特Viava酒吧形象识别设计：玻璃上的半透明即时贴使用了一种特殊材料，在夜晚能发光。

> 在导视系统中，色彩的运用是相当广泛和重要的；色彩本身也是有其自己的语言和情感信息的。因而在学习和设计导视系统时，对色彩的运用和掌握是相当重要的。

图4.16 色彩系统

> 相关链接
> （1）奥运会视觉形象设计研究。
> （2）浅析城市色彩规划设计。

【参考视频】
信息视觉化设计
（锐趣传媒案例）

4. 黑色

视线漫无目的地在无边无际的黑暗中游走，黑色墙壁与人之间的距离被无限拉长，空间变得一望无际，黑暗中的一道光使人看见黑色细沙般精密的肌理，犹如显微镜的细胞组织，那是光与影的结合，仿佛是明亮的高地和黑暗的低谷融合。他们形成了一种新的色调，一种神秘的深灰色。

从某种意义上来说，导向系统其实是对建筑作品的一种干预。对建筑空间的任何改动，包括图像、字体、颜色的添加，都需要得到建筑师的同意，一般来讲，导向系统的规划通常在建筑的形体和空间结构基本确定的条件下才能进行，在项目开展的前期就将导向系统纳入总体规划，并与建筑互相协调的情况是极个别的或者说幸运的。更何况，整个建筑设计的色彩和材料的运用更多是受到建筑师的影响，而非视觉传达设计师。当然，也不乏这样的可能——建筑设计也会根据导向系统的设计方案进行调整和让步。

在导向系统设计的规划中，设计师必须考虑在现有的空间环境中是否存在一种基本色调，并且能够围绕这个主色调开发出一套色彩方案？或者，所使用的颜色是否和建筑材料的格调相抵？抑或是，究竟在色彩单调的空间里运用含蓄的颜色更好，还是将整个空间布置得五颜六色更吸引人？只要运用得体，一切都是有可能的，颜色在建筑中同样也占有一席之地，它可以让建筑物时而蓬荜生辉，时而黯然失色。

> 巴登-巴登罗马式浴场遗址展览的导向系统，浴场遗址恰好位于一座变电站和地下停车场中间，低矮的天花板使人产生压迫感，如果天花板的颜色是白色，那么它不但会削弱空间的层次感，而且还会显得喧宾夺主。建筑师克雷茨勒和菲舍尔·瓦塞尔斯将天花板刷成了煤黑色，使它看起来犹如深邃的夜空，并造成了视觉上无限延伸。
>
> 有一个说法，明亮的颜色可以让小空间看上去宽敞一点，其实不然，从物理学的角度来看，人之所以能看见物体，是因为物体的表面能够反射光线，并在视网膜上形成图像。因此，人不但可以感知墙的存在，而且可以用眼睛准确地测量距离，从而形成一个有界限的空间概念。在此，光线好似一个"邮差"它把"墙"的信息传递给视网膜。如果抛开这面反射光线的"镜子"，人将无法获得墙的准确信息，也就感觉不到墙的界限，空间无法被界定，因此而显得宽敞，也就是说，深色调可以让小空间变大。

图4.17　巴登-巴登罗马式浴场遗址展览的导向系统（一）

图4.18　巴登-巴登罗马式浴场遗址展览的导向系统（二）

> （1）http://www.xuexuecolors.com/
> （2）http://www.fashioncolor.org.cn/

5. 灰色

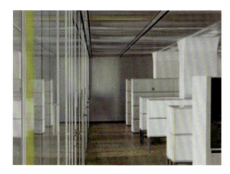

图4.19 慕尼黑E.ON能源公司总部大楼的导向系统

> 慕尼黑E.ON能源公司总部大楼的导向系统，办公室的玻璃隔断上贴有透明的彩色条纹（采用丝网印刷）。灰色的墙面和天花板为色彩丰富的办公空间提供了一个安静的背景。

灰色没有白色那么苍白，位于慕尼黑的E.ON能源公司总部大楼的导向系统采用了一套色彩丰富的设计方案。大楼的墙面和天花板起初打算使用白色，而设计师则建议使用灰色。因为，灰色调不仅是对复杂的建筑空间形态的一种呼应，而且也是对那些在色彩和质感上有着千差万别的不锈钢、铝制板、白墙和吊顶网状金属板等附属结构的呼应。由此看来，用一种颜色来统一整个空间显得尤为重要。在此，生硬的白色墙面与大楼的办公室环境显得很不协调，而温暖的灰色调则能缓解人的紧张情绪，并营造了一种安全舒适的氛围。

如果把灰色放在白色的背景墙上，人们会觉得灰色看上去暗淡无光。其实不然，当整个房间刷上灰色，在不直接与白色对比的情况下，灰色不但不会显得沉闷，而且看上去还很自然。最好的判断方法是，制作一个1:1大小的模型以便对颜色进行评估，在着手制作模型前，首先应该请灯光技术人员进行检测，确定所选用的颜色是否符合室内光线规定的最低指数。

对不同的色调进行对比也是很有必要的。这种方法不仅可以挑选出最恰当的色调，而且还可以让客户看到不同色调的视觉效果。此外，人们不能否认颜色吸收光线的说法，因为颜色的确对光线有一定的吸收作用，唯有白色光是完全不吸收光线的。难道说，所有的房间都应该刷成白色吗？当然不是，首先，人们要确认光源的位置，以及哪些墙面是受光面，哪些墙面是背光面。一般来说，带有窗户的墙面是背光面。它不反射或者只反射很少的光，所以背光墙面适合进行色彩处理。在很多现在的办公空间里，通常采用木质隔断或者组合柜来分割办公区域，剩下的空间只有天花板和过道的地面等。在此，色彩会显得很突出，但基本上不会影响采光效果。

灰色的墙面看上去没有白墙那么苍白，生硬的白色反而容易弄脏。而且，周围的色彩环境会反射在白色的墙面上。当然，如果加以利用也可以创造出一些特殊的视觉效果，如蓝色的墙面可以在白墙上留下一抹蓝色的阴影。

6. 白色

斯图加特Viavai酒吧形象识别设计，带有浮雕效果的白色文字为酒吧营造了一个友好而舒适的环境。

图4.20 斯图加特Viavai酒吧形象识别设计

白色字在白色背景墙上，一个几乎没有对比度的颜色组合方式，但却充满了诱惑。如果一个导向系统不使用色彩，而是通过肌理来创造效果，这种视觉表达方式是耐人寻味的。当背景的颜色是亚光白色时，上面的文字可以尝试使用光面或者立体造型。

> 斯图加特Viavai酒吧形象识别设计，带有浮雕效果的白色文字为酒吧营造了一个友好而舒适的环境。
>
> 奥格斯堡国家保险公司的导向系统，亚光的白色墙面上布满了巨大的、亮光的白色数字和符号，这些数字象征了投保企业或者个人的保险编号，它们不但在建筑中发挥着装饰作用，而且还以一种亲切的方式突出了保险公司的企业形象。

图4.21 奥格斯堡国家保险公司的导向系统

7. 银色

从严格意义上来说，白色和银色并不算是彩色，它们的搭配显得单薄且缺乏对比度。此外，银色还能够反射周围环境的颜色，白色与银色组合应该慎重考虑，因为随着光线和观察角度的变化，银色文字在白色背景墙上的能见度会很低。因此在采用这样的配色方案之前，应当用原色调和原材料制作一个样品，并在建筑师、客户和使用者三方的参与下共同审查鉴定。银色和白色的组合可能会出现这样的情况：当人站在白底银字的信息前，从某个角度观察，信息是模糊不清的，银色的字"融化"在白色背景中，随着观察视角的移动，光线的反射发生了变化，文字逐渐清晰，并接近于白底黑字的效果。由于人通常是来回走动的，所以这个问题也就被大部分人所忽略，甚至被当作是美学上的小把戏。

图4.22 医院导向系统

> 医院的导向系统以正方形作为基础的造型元素，提示信息放在白色背景墙上，而目的地信息则放在银色的背景墙上；室外的导向系统使用了白色和银色的即时贴，室内则是立体的正方形指示牌，指示牌四个角度厚度不等，它的表面经过削切处理成倾斜状。指示牌被颠倒，并有节奏的排列，产生了有趣的视觉效果，犹如微风拂过的湖面。这种表现形式化解了方形指示牌死板的外形。
>
> 医院的楼梯间被漆成银色，白色的条纹从下至上逐渐密集。

8. 红色

奥斯纳布吕克专科大学的导向系统，楼层编号的红色是草莓红(RAL 3018)。在以黑白两色为主的天花板上，红色的文字信息吸引了到访者的视线。为了突出信息的重要性，并与强烈的黑色形成互补，设计选择了一种较为鲜亮的红色。

草莓红(RAL 3018)这个名字充满了盛夏的气息，炎热的天气和晌午的光芒赋予了这一色调炫目的外表；炙热的温度使人们的行进变得缓慢而优雅；它躲在云朵蓝色柔和的影子里，温和而含蓄，但它依旧是红色，充满激情，却不咄咄逼人。

红色并非一成不变的鲜艳亮丽。在金属材质上，红色显得异常醒目；而在木材质上，它却看上去暗淡无光。红色有许多漂亮的色调——鲜红、荧光红、草莓红等，在设计中一旦选用了红色，就要充分展现并发挥红色张扬的个性。红色属于我们常说的三原色，与黄色和蓝色一样，它们都是些极具表现力的色彩，正因为红色有着强烈的视觉效果，所以这也给它在使用上造成了诸多禁忌。尽管如此，在建筑学的范畴里色彩仍然是个不可或缺的表现手段。

图4.23 奥斯纳布吕克专科大学的导向系统

【参考视频】

可口可乐信息可视化设计

9. 黄色

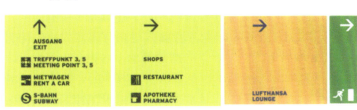

汉莎航空公司在一些机场使用了专门代表公司形象的黄色指示牌，在此，两种黄色指示牌在视觉识别上造成了冲突。

图4.24　代表汉莎航空公司形象的黄色指示牌

向日葵黄、深黄、金雀花黄……黄色调是多姿多彩的，可以渐变成红色或者绿色。浅黄是睡梦初醒的颜色，玉米黄的种子从成熟的果实里爆裂开来，吸引着淡黄色羽毛的鸟儿；柠檬黄充满了诱惑力，祝你好胃口；土黄是坚硬的，而苦艾酒黄确实是柔软的；交通黄是一种导航信号，保持清醒；亮黄是正午烈日的光芒；蜜黄柔和的色调恰恰符合人们欢愉的心情。

由于黄色具有强大的视觉识别功能，所以许多机场都把它作为指示牌的背景色。但与此同时，色彩鲜艳亮丽的特性也会影响黄色的视觉传达，它咄咄逼人的亮色调削弱了建筑的空间形态。在机场，旅客匆匆忙忙地穿越大厅，两边的广告显得眼花缭乱，黄色会使周围的环境变得更加躁动不安，在我们日常生活中，黄色往往被作为警戒色使用。比如，洗涤用品上："注意！不能食用！"的字样；有些电子产品的电源线和插口会使用黄色；此外，汽车轮胎的制动分泵也是黄色的。当黄色发光时，犹如一轮炙热刺眼的太阳，对人眼来说，它是极具刺激性的颜色。因此，黄色在办公用品中也不多见。比如，笔筒通常是红色、黑色或者灰色的；胶带、文具、烟灰缸、电话等使用了柔和的色调，这样看来，如果机场的指示牌放弃使用大面积的黄色，那么候机大厅将充满一种舒适而宁静的气氛。

10. 蓝色

蓝色始终是客户最偏爱的颜色，几乎所有的标识设计在选择颜色时都倾向于蓝色调。然而，蓝色调的选择如果色调太暗，蓝色看上去就会显得沉重而阴郁。当然，这也不能一概而论，美国图形设计师保罗·兰德为IBM公司设计的字体标志便选用了一种很深沉的蓝色，但是这种深蓝色看起来却清新明亮，因为文字标志被白色条纹分隔开，白色和蓝色交织在一起，蓝白相间产生了鲜明的视觉效果。在导向系统设计中，设计师也会经常用到蓝色，蓝色有着千变万化的色调，它可以偏绿色调或者红色调，但在选择过程中，尽量避免使用过暗的色调。

图4.25　斯图加特大学IFF学院IAT研究所的导向系统

斯图加特大学IFF学院IAT研究所的导向系统，如同浪漫诗人爱德华·莫里克在诗《就是他》中所描述的——纤细的蓝色缎带在空中自由舞动。

11. 绿色

在德国，绿色是紧急通道指示牌的背景专用色，因此，在导向系统中绿色的使用范围是十分有限的。斯图加特新展览中心的导向系统采用了一套全面的、层次丰富的色彩规划方案，它具有强烈的视觉冲击力。在这一套如同彩虹一般的设计方案中，自然不能缺少绿色。出于安全问题的考虑，绿色只用于标有户外区域的指示牌，一旦发生火灾，这些绿色的指示牌将指明通往户外的安全出口。有趣的是，有一些特别的绿色在背光照明与直接照明的情况下呈现出两种不同的效果，当半透明的绿色即时贴采用背光的照明时，深绿色看上去像浅绿色，浅绿色反而偏深色调。

不同色彩的组合搭配呈现出一幅充满节奏感的画面，它好像是一张色彩艳丽的墙纸。丰富的色彩不仅能带给人愉悦的视觉感受，而且还可以将信息进行系统性的分类，使到访者轻而易举地找到他们所需的信息。与此同时，它还打破了建筑严谨而沉闷的空间形态，丰富了建筑语言，在导向系统中，颜色代码不知不觉地发挥着强大的功能。

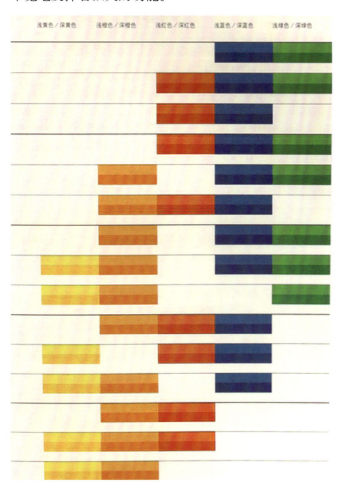

慕尼黑E.ON能源公司总部大楼的导向系统，大楼导向系统的颜色方案根据楼层的采光进行了系统性的规划。由于楼上的光线充足，所以彩色条纹选用了深色调，而楼下的光线相对暗淡，所以浅色条纹选用了浅色调，在办公区，设计师也按照室内的采光对彩色条纹进行了布局。在光线充足的办公区，设计师选用了深色的条纹，在光线较暗的办公区，设计师则采用了浅色调的条纹。

单方面色彩的运用及其内在的含义是丰富的，但色彩的组合和搭配同样是丰富的。

不同色彩的搭配给人的视觉也会带来不同的感受及冲击力。因而色彩的组合与搭配除了它们本身传达出的信息外也为导视系统营造一定的氛围。

图4.26 慕尼黑E.ON能源公司总部大楼的导向系统（一）

4.2.5 代码化

当莫扎特厅演奏海顿的乐曲，而海顿厅却在隔壁时，这种情形不免会让人感到迷惑。在一个空间布局复杂的建筑物内，用起名字的方式给房间编码不是件容易的事，音乐厅的走廊之间是相通的，人们可以通过建筑材料的变化，或者建筑风格的迥异，甚至窗外不同的景色对音乐厅的空间和地点进行区分。然而，这些方法并不能在真正意义上帮助到访者辨认方向，并找到目的地。因此，明智的做法是，用字母对建筑的区域和部门进行编码；如果将字母代码与房间编号相结合，那么代码便更容易识别和记忆。更何况，建

图4.27 慕尼黑E.ON能源公司总部大楼的导向系统（二）

图4.28 慕尼黑E.ON能源公司总部大楼的导向系统（三）

筑区域也不宜纯粹用数字代码，否则房间编号将可能是一串难以记忆的数字。如果能采用三个数字加一个字母的形式，情况就不同了，比如B1-35。当然，这也只能在该区域的房间数不超过99间的情况下采用，否则会出现诸如B1-135这样的代码，这类代码到了一定程度也不便于记忆，当建筑的空间结构过于复杂时，传统的编码系统便难以胜任。此时，导向系统便需要借助其他的视觉表达方式帮助人们辨认方向。

斯图加特新展览中心停车场P22共有7层，每层分别有5个区域，并且每个区域都有超过100个的泊车位。由此看来，泊车位的代码可能是：P22-7B-157。这样的代码如果不写下来，是根本记不住的，当空间的规模大到一定程度时，编码系统是很难用抽象的字符描述出来的。这就好像，如果描述一个城市，需要的是一张直观的城市地图。

一般来说，最好在项目开展的前期就将编码系统纳入规划方案。如果编码的工作事先没有组织规划好，那么后期的改动几乎是不可能的。因为，施工图纸的命名是需要全体工程师共同完成的，更改代码将意味着消耗大量的人力和物力。

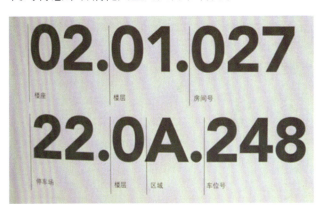

图4.29 斯图加特新展览中心停车场的导向系统

> 斯图加特新展览中心停车场的导向系统：庞大的多层停车场内部结构复杂，加上不计其数的泊车位，不可避免地让到访者有无所适从的感觉。如果能将泊车位的代码打印在计费卡上，也许会是一个不错的解决方案。

A、B、C还是C、B、A？先从哪个字母开始呢？使用者的视觉习惯是五花八门的。如果把字母C作为会议大楼的代码，看起来似乎很合乎情理（字母C是英文单词"会议"的首字母）。但是，当这座会议大楼碰巧位于E区和F区之间，他会让人感到迷惑，字母C夹在字母E和F中间，同样是字母，它们却传达不同的信息。此时，首字母代码和一般字母代码在视觉识别上发生了冲突。

业主对代码向来挑剔，他们喜欢看上去"顺眼的"代码。有些人会对"-1-155"这样的代码抱有偏见，究其原因，这一层办公室位于大楼的最底层，也就是地下室。他们认为，负数容易让人联想到糟糕的工作环境。所以建议用字母U（字母U是德文单词"地下室"的首字母）取而代之作为底层办公空间的代码，这种处理方式不但忽视了导向系统的整体感，而且缺乏统一的规划。与数字代码相比，首字母代码与整个大楼的编码系统格格不入，更何况，代码只是一种客观的符号语言，它是位置的注解，而非状态的体现。在实际应用中，它的功能明确而单一，代码无非是一种识别工具。

停车场或高层建筑有重复的，而且看起来完全相同的内部空间结构。在这样的空间环境里，图形（如图例、符号、标志等）扮演着补充说明式的角色。它结合建筑本身的空间形态（如楼座、楼层、区域）暗示和引导使用者，使复杂的空间导向变得简单明了。毫无疑问，图形还是具备可视性。确切地说，标识或图形要安放在引人注目的位置，以便人在电梯间内或楼梯拐角处就可以看到。否则，当人走出电梯，意识到判断失误时，身后的电梯间已经毫不留情地关上了门。

借助图形来诠释一个空间环境，无疑可以减少人的认知负担。我们都有类似的感触：一看到图形，便可以很快确定方位，知道自己身在何处，去往何方，图形更容易辨认和记忆。虽然色彩给人的感官刺激最为直接，但是，单纯依靠颜色来界定建筑的楼层、部门或区域，也有它的不足之处，过多的或相似的颜色会增加认知记忆和识别负担。

> 建筑的空间布局与网格密不可分，空间的分割是按照网格系统进行的，每个最小的单位（通常为2或3条轴线）将分配到一个数字，以便在对空间进行重新划分时，有足够多的数字可以使用。在划分的过程中，有些数字可能会被跳过（如B-177的隔壁是B-179，或者3-125紧接在3-123其后）。这种做法可以避免由于空间的重新划分，所产生的诸如B-177a或者3-123/2之类不和谐的代码。
>
> 在给房间编码时，通常会一侧使用奇数代码，另一侧使用偶数代码。此外，两边代码的排列要遵循同一个方向，这样的处理方式既可以让编码系统简单明了，又可以帮助到访者迅速找到目的地。

图4.30　巴登-符腾堡州Bollwerk国家银行服务中心的楼层形象识别

巴登-符腾堡州Bollwerk国家银行服务中心的楼层形象识别：位于巴黎广场的银行服务中心大楼一共有十九层，每层楼的空间结构完全相同，同样的门、同样的墙、同样的地面。楼层号码交织成一幅图案，它像一张墙纸覆盖在走廊转角的墙面上。这种视觉处理方式赋予了楼层过目不忘的形象识别。它在暗示：你所在的位置是正确的。

斯图加特博世公司写字楼的导向系统：写字楼地下停车场的楼层采用了图形代码，这些颜色的符号不但起到了界定楼层的作用，而且为本来枯燥无味的空间增添了活泼、友好的气氛。一层的代码为圆环形；二层的代码为十字形；三层的代码是一个由三个"n"字组成的图形；四层的代码为四边形；五层的代码是一个有五折线组成的图形。

【参考视频】

图4.31 斯图加特博世公司写字楼的导向系统

> 巴登-符腾堡州Bollwerk国家银行服务中心的导向系统：代码可以通过某个主题或某种形象得以呈现，如在银行服务中心的地下停车场内，每个楼层分别采用了一种颜色和一幅肖像进行编码。这些肖像是前德国马克纸币上印制的德国名人。

图4.32 斯图加特新展览中心停车场的导向系统

4.2.6 私密保护与玻璃防撞保护

在拥有大面积的玻璃窗和玻璃隔断的写字楼内，人们总是希望空间的私密性得到一定的保护。一些工作人员担心自己会被窥视，而另一些人在开放式的空间环境里感觉不自在，银行这样的场所对私密保护的要求就不言而喻了。为了不破坏流畅的建筑空间形态，图形和材料可以发挥其作用，将玻璃表面区分成透明和半透明两种效果，这种富有层次感的视觉表现形式通过各种颜色、形式及肌理丰富了整个建筑空间。

玻璃防撞保护的作用是为了避免让行人撞上玻璃门或玻璃墙。这听起来也许有点不可思议，但在实际生活中却屡见不鲜，当玻璃处在暗处或者反射不到光线的情况下，而玻璃后面的情景却又清晰可见时，人们往往会做出错误的判断，而不小心撞断鼻子、下颚或划伤额头。尤其是当玻璃门与结实而坚固的玻璃幕墙在同一个平面上时，后果更加不堪设想。因为，玻璃墙的宽度刚好可以让人通过，在光线较暗的情况下，人们往往会忽视玻璃的存在而试图穿过，解决这一问题通常的办法是，在玻璃上进行标记，提醒行人玻璃的存在。遗憾的是，用以标记的符号通常只是这些枯燥的圆点或者缺乏特色的线条。其实，人们完全可以在这些看起来无关紧要的细节上做文章，加入一些创意，使其融入并拓展导向系统的功能和设计理念。

慕尼黑裕宝联合银行董事会大楼的导向系统，玻璃防撞保护的设计采用了保持含蓄而简约的造型风格，玻璃上细长的线条默默地提醒着到访者——此处是房间的尽头。宽窄的线条形成了一种节奏感，此外，这些条纹的材料分别采用了亚光、半透明和亮光的银色即时贴。

图4.33 慕尼黑裕宝联合银行董事会大楼

图4.34 斯图加特Kronen Carre写字楼的导向系统1

图4.35 斯图加特Kronen Carre写字楼的导向系统2

斯图加特Kronen Carre写字楼的导向系统，垂直的线条作为一种图形代码在导向系统中得到进一步拓展，这些看似随意的线条其实是建立在网格基础上的，它们与字体设计相结合，承载了玻璃防撞保护在功能与形式上的双重诉求。此外，玻璃墙上条纹的造型与建筑的造型特点也是密不可分的，从平面图来看，这座带有勒·柯布西耶风格的写字楼是由多个条状的建筑物组成，建筑物被楼梯间隔开，在某些位置形成了缺口。玻璃上的条状图形正是这种造型特点的一种延伸，这些粗细和长短的线条不但充满了节奏感，而且还起到了防撞保护的作用。当光线穿过玻璃时条纹会在墙面上留下投影，这更增加了空间的层次感，同时，玻璃上的条纹与字母代码还传达了写字楼的导向信息，如入口处和办公区域等。

图4.36 阿特利尔韦斯特写字楼的导向系统

> 阿特利尔韦斯特写字楼的导向系统，舞动的线条看起来好像毛线球一样，它标记着人流穿梭的写字楼入口，时而如轻柔的纺纱，时而如浓密的云雾。
>
> 这些细线条在玻璃门上起着防撞保护的作用，在个别需要私密保护的空间，玻璃上线条的密度则会相应地有所增加。

圆点和条纹往往是最简单的玻璃防撞保护处理手段，但是如果能将这些细节加入创意，那么它也能成为建筑设计的一个亮点。同时，玻璃上的图形也可以起到保护空间私密性的作用。

卢森堡裕宝联合银行的导向系统，银行大楼是一座混凝土建筑。它的玻璃墙上贴有半透明的即时贴，文字采用了银色和灰色两种颜色，它们轻盈地附在混凝土结构的表面上，值得一提的是，银行导向系统的文字和图形元素建立在网格基础上，这种网格的构思来源于美国作曲家约翰·凯奇（John Cage）的六线形理念，它是一种讲求偶然性的表现手法，网格系统上的排版，以及图形和符号的分布都遵循了某种类似于音乐节奏的变化。

大厅的玻璃小房间是银行的现金结算处，这里常常会进行大笔的现金交易。因此，银行的客户不希望有人在一旁观望，而建筑师却希望尽量保持这类建筑空间的开放性。于是，解决的办法是用半透明的即时贴将中间敏感的部分遮住，而玻璃门的上下部分则进行了局部遮挡处理。这样，不仅空间的私密性得到了保护，而且玻璃的结构也清晰可见。

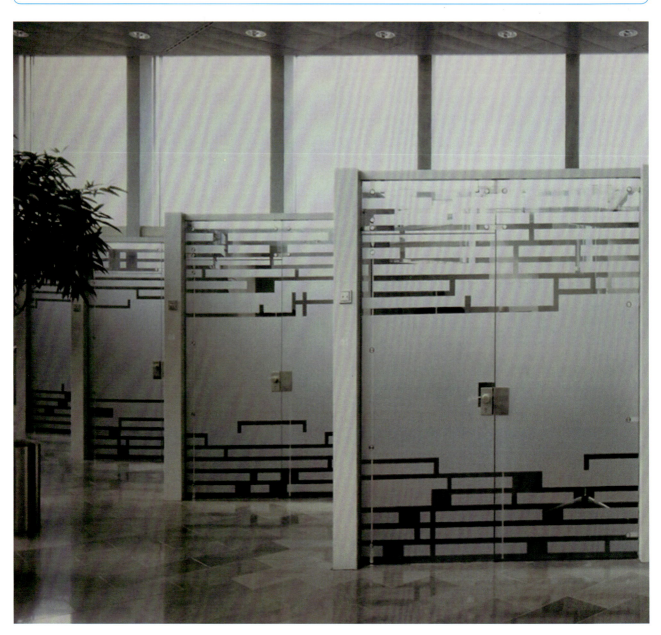

图4.37　卢森堡裕宝联合银行的导向系统

4.2.7 房间编号

无论是大楼还是房间,房间编号都是必不可少的,否则大楼管理员无法确定究竟是哪个房间的水龙头漏水。一般来说,像配电室或储藏室这样的房间会采用比较简易的方法进行标记,它们通常会使用不干胶贴膜。而写字楼的办公室则需要像样的门牌,这些门牌不但要具备识别功能,而且还要方便更换,因为办公室的员工随时可能发生变动。平面设计师为门牌设计了一套固定的字体和排版模式,以便使用者通过简单的软件就可以进行修改或更新。

市场上供应各种各样的门牌,它们的功能性毋庸置疑,但是大多数产品的造型却不尽如人意。出于这个原因,需要重新设计和开发新造型和结构的门牌。这款名为Sero Flex的门牌拥有一系列产品。它的构造简单,安装便捷,甚至不需要工具。这个设计不仅满足了设计师对功能和造型的要求,同时也得到了业主和建筑师的认同。它的信息载体是一张普通的白色卡纸,这张纸适用于一般的办公打印机。卡片夹在银色电镀铝板和有机玻璃中间,铝板和有机玻璃板通过燕尾槽互相咬合在一起,所用的不锈钢拴还可以用磁铁取出。在安装时,铝板的燕尾槽同时还起到了固定卡纸的作用。所以,即使在没有有机玻璃盖板的情况下,卡纸也能立住。此外,铝板可以根据客户的要求提供不同的颜色。最后在提交给客户时,Sero Flex还附带一个排版软件,以方便客户自行修改卡片上的文字。这款门牌的设计简洁大方,并且适用于各种建筑环境。

图4.38 房间编号

4.3 经典案例

案例1 伦敦大奥蒙德街儿童医院导向设计

朗涛策略设计顾问公司是世界上最大的形象识别与策略设计顾问公司，隶属于全球最大的广告传媒集团WPP，专注于企业形象、品牌包装与设计等，协助公司、团体定位、设计并实行其识别系统，以解决在商业与形象沟通上可能存在的各种问题。该公司已有50余年的历史，总部始创于美国三藩市。朗涛策略设计顾问公司亚太区总部设于香港，现在北京、上海、广州都设有工作团队，朗涛策略设计顾问公司吸纳了全世界各地区最优秀的设计人才，使其不仅有国际一流的设计水准，全球领先的设计理念，更使其具备了精通各国文化背景，更具备了全球服务的能力。

局部点评

在伦敦大奥蒙德街儿童医院的导向系统中，将自然和卡通的元素带入其中，让人一目了然这家医院与儿童有关。医院的每一层都有其自然主题，如海洋、森林等。

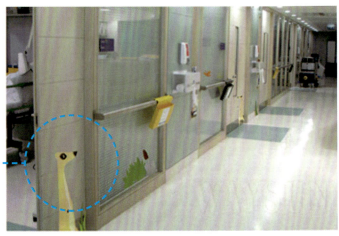

学生感悟

伦敦大奥蒙德街儿童医院的导向系统设计独到大胆，充满人性化。这套导向系统是针对儿童群体而设计的，可想而知，不同群体也需要不同的导向识别系统。目前国内的导向系统大多针对大众，所以我们也可以在一些特殊的环境下为一些特殊的群体设计一套导向系统。

局部点评

在伦敦大奥蒙德街儿童医院导向系统的设计并不像很多普通的医院将导向系统设置为一级、二级、三级等，而是通过图形标注，融入医院的每一个角落，让这家医院充满生机，时刻让来访者感受到医院的自然、清新、人性化。

局部点评

在伦敦大奥蒙德街儿童医院的标识设计中,其色彩相对于其他医院蓝底白字的标识方式有所不同。它大胆地运用鲜明的彩色,相应地填充在自然元素中。既起到了导向的作用,又有其装饰作用,将医院原本没有生命力和过硬的冷色调的环境渲染得富有活力,让来访者感受到这家儿童医院的生命力和亲和力。

教师点评

伦敦大奥蒙德街儿童医院导向设计给人感觉非常人性化,充满趣味的主题、生动的动物造型、丰富活泼的色彩,符合儿童的心理特点。

设计就是要以人为本,一切以更好地为人类服务为出发点,方便受众而又别具一格,给人眼前一亮的感觉。

教师点评

这套导向设计的图形采用了儿童喜欢的卡通形态,使患者到医院就医就像到海洋公园、动物园等地参观,一点也不陌生,自然就不会感到紧张和害怕,从而冲淡患者对医院的恐惧心理,缓解疾病给他们带来的不适。

图4.39 伦敦大奥蒙德街儿童医院导向设计

设计项目实训

1. 儿童医院的导向系统设计。
2. 湖北省妇幼保健院导向系统设计。

局部点评

导向元素采取动物剪影的形式,填上温馨的色彩,看上去生动可爱,转移了儿童的注意力,降低了儿童对医院的恐惧感,又让他们对这些可爱的图形充满好奇,从而有利于降低孩子在就医时医护人员及父母的不必要的麻烦。

案例2　挪威政府机构导视系统设计

陌生的环境很容易给人们造成一种压迫感，让人们产生轻微的抵触和下意识地感到害怕，而导视系统的存在不仅消除了人们这种抵触、害怕的情绪，还使得人们更加快速地适应新的环境。政府机构作为经常与民众打交道的地方，它的导视系统也尤为重要。如挪威政府机构导视系统就是一套非常典型的创意导视设计。

局部点评

在挪威政府机构导视系统设计中，最为突出的是对颜色进行了恰当的设计与应用。该政府机构每一层楼的功能性是不同的，为了让其一目了然，因而为每一个楼层选定一种颜色，将它们通过或排列或交叉的形式，按楼层顺序排放在一起，置入楼道或电梯的按钮上。这让来访者很快就能找到自己的目的地，同时方便来访者了解其他楼层的部门及服务项目，潜意识里让来访者感受到政府部门的工作透明化，增添了信任感。

学生感悟

从挪威政府机构的导视系统设计中，我感受到色彩也是一种很好的信息传达方式，也是有其语言的。在今后的导向设计中我们也可以通过对色彩进行把握与设计，除了发挥起导向功能，还可以通过色彩与人交流传达信息。

局部点评

政府机构往往给人以严肃、生冷的感觉，再加上钢筋混凝土的建筑，更让人有种距离感，但这里的导向系统除了发挥其功能性外，它那一系列鲜明的色彩给生冷的空间增添了生气，降低了来访者的抵触和紧张感。同时这些鲜明的色彩又选用了相对饱和的不失稳重的色系，在缓和神经的同时又不过分活跃，与政府机构的形象很好地契合起来。

教师点评

色彩是一种感觉力的引导，挪威政府机构的导向设计充分利用了色彩的优点。

色彩是一种感性的导向方式，人的视觉对于色彩是非常敏感的、易于记忆的。每个楼层一种颜色是一个特定的信息，引导来访者更加便捷地参观办事。

教师点评

运用相同色相不同明度的条纹，在视觉上产生活跃度和愉悦感，形成了建筑空间的节奏感，也给人感觉政府办公的条理性。

相关链接

国内外政府导向系统设计
（http://www.zcool.com.cn/）

设计项目实训

利用色彩与图形结合的方式为艺术学院办公楼设计一套系统导向设计。

图4.40　挪威政府机构导视系统设计

局部点评

标示着楼层的色彩，都会在其楼层上使用，如第四层楼的色彩是紫色，那么在这一楼层中所有的导向系统的色彩都将是紫色。这有助于来访者可以按颜色来寻找自己想到达的楼层，避免花大量时间浪费在找楼层上，大大提高了效率。

案例3　科隆-波恩机场

科隆-波恩机场：它的设计理念摒弃了千篇一律的"叙事模式"，形象规划涉及识别系统的方方面面。设计师把构成机场整体形象的各个组成部分作为视觉传播的媒介，发挥了平面和立体空间在视觉传达上的优势，同时也让机场的视觉形象更具有整体感。设计师为机场的整体形象开发了一系列图形元素，游戏式的设计态度和童稚般的视觉语言不但打破了机场一贯的视觉表现方式，激发了人的想象力，而且也赋予了科隆-波恩机场强烈的个性和特点。

局部点评

设计师采用了一种开放的"叙事方式"，通过对字体、色彩、标识及剪影的组合运用，建立了不同的形象识别系统。它的意义远远超越了传统的，通过指示牌传达信息的方式。此外，作为机场整体形象的重要组成部分——立体空间，也充分发挥了它在视觉传达上的优势，使地点和空间更容易识别。

学生感悟

这个案例让我们了解到导向系统并不单单只是对图形标语进行简单的设计和排版，一个好的导向系统还要对其材质、场所、环境、载体等进行严谨的设计，从而达到人性化的设计和便捷人们的生活，以及提高效率。

局部点评

设计师专门为机场的导视系统设计了一套公共标识，这套标识的造型是严格按照国际惯例的标准设计的。新的标识不但配合了机场的专用字体，而且还增添了新的内容（如特快列车ICE的形象）。

局部点评

机场的指示牌安装了照明系统,为了避免强烈和刺眼的光线,指示牌的表面采用了亚光贴膜,因此,灯光透过亮黄色产生了柔和的光线。这种处理方式不但可以与大厅的采光环境形成互补,而且保证了信息在任何光线条件下的可读性。

教师点评

这套系统把构成机场的各个组成部分作为传播媒介,如玻璃墙、机身等,而不是以单一的指示牌的形式呈现,体现了导向载体的多样化。

这套导视系统突破了普通的导视系统的方形或圆形外框的思维定式,尝试直接用儿童简笔画一样的表现方式完成这套非常特别的导向系统设计。它比那种方框或圆框的标识显得更有透气感,使人们在飞机场忙碌的气氛中得以喘息。同时,这种可爱的、偏向儿童化的表达方式更能使机场里的来客,还是将离开这座城市的人都能有一种温馨的,像家一样的亲切感。标识用色淡雅、明亮,也营造了一种透气感。

相关链接

科隆-波恩机场
(http://www.airport-cgn.de)

图4.41 科隆-波恩机场

局部点评

该导向系统的色彩方案打破了以蓝色为主色调的惯例,采用了一系列亮色调和浅色调。通过几种颜色之间的互相混合,还形成了一组沉稳的深色调。此外,黑、白两色也属于机场导向系统的专用色。

设计项目实训

为所在城市的机场设计一系列的导向标识。

案例4　日本科学未来馆

日本科学未来馆每年吸引了大量的参观者，它不但丰富和充实了民众的生活，而且还展示了未来科技带给人类生活的诸多可能性。该馆注重科学技术与文化之间的渗透和交融，同时它还为参观者提供了一个思考空间和交流平台。

它的导向系统设计别出心裁，巧妙地利用地面作为信息传达的媒介。地面的图形和文字构成了一张"信息地图"，它不但带给参观者全新的视觉体验，而且发挥了引导和提示的功能，使参观者可以毫不费力地找到出入口、咖啡厅、停车场或地铁等。在公共建筑中把地面作为信息媒介的做法并不多见。一般来讲，这是因为地面无法有效地传达信息，从这个角度而言，日本科学未来馆的导向系统设计做了一次突破性的尝试，这恰恰与该馆"刨根问底"的理念不谋而合。

局部点评

在街头的涂鸦艺术中，地面常常会成为艺术家创作的媒介。由于地面很容易让人联想到地球，因而它给人一种安全可靠的感觉。通过地面上充满想象力的图画，艺术家营造了一个奇幻的未来世界，在博物馆使用的这种表现手法是前所未有的。因此也招来了不少反对的声音，日本科学未来馆的工作人员按照指示，没有悬挂其他辅助的指示牌，它们想一次提醒参观者，在一个关于未来科学技术的博物馆里，导向系统理所当然应有创新。

学生感悟

该系统导视设计打破传统的立面的方式传递信息，而是平铺在地面上，不但没有削弱其基本功能型，还给人们带来了新的体验。我们在今后的设计中应该大胆地考虑及尝试多种表达形式，会带来不一样的效果，从而感受设计的乐趣。

【参考视频】

华中师范大学美术学院信息可视化设计

教师点评
这套系统有别于其他博物馆的导向系统设计，很好地利用了地面空间，突破了传统的导向系统设计基于立面的局限，增添了导向系统的丰富性。

教师点评
这套承载在地面上的导向系统，在注重人们的心理感受的同时，它的色彩和造型也都给人带来舒适感，并与场地的氛围融为一体。

相关链接

1. [日]原研哉. 设计中的设计[M]. 朱锷，译. 济南：山东人民出版社，2006.
2. 欧阳丽莎. 信息时代的信息设计[M]. 武汉：华中师范大学出版社，2012.

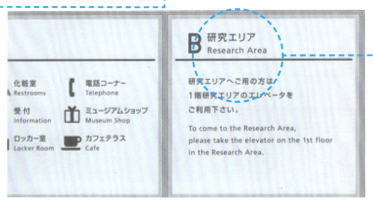

图4.42　日本科学未来馆

设计项目实训

1. 针对当地博物馆设计一套导向系统。
2. 为某次画展设计一套导向系统。

局部点评

在地面的玻璃表面上布满了点状的颗粒，它可以防止参观者由于地面潮湿而滑倒。此外，玻璃下面的导向信息采用了背光照明，并且很容易进行更换。该馆的导向系统只使用黑、白两色，所以整个展览环境显得宁静而舒适。这套导向系统的最终目的是为参观者提供各种可能性，而非强迫他们选择固定的路线。

案例5　岩出山町立中学

　　岩出山町立中学的整套导视系统设计突破以往的平面设计形式，采用独特的数字表现手法，将材料与墙面结合，以立体的形式直观呈现，同时也增加了建筑空间里的趣味性。

 局部点评

　　教学楼的空间结构打破了传统观念，创造了开放式的学习环境。在教室的推拉门及墙面上标有醒目的阿拉伯数字编号，这些由镂空的圆点组成的数字是经过机器冲压成型的，而水泥墙上的数字编号是凸起的。

 局部点评

　　推拉门（墙）的结构消除了室内与室外的对立，使教室和走廊之间的界限变得模糊了。"点"作为形象识别符号始终贯穿于岩出山町立中学的导向系统设计中。学校的校门、走廊、地板、教师的储物柜等，"点"的造型无处不在，它以不同的形式和材质构成了学校统一的视觉风格。

 学生感悟

　　在系统导向设计中，立体构成和平面构成都起了很大的作用。简单的构成使导向系统具有一种美的感受，与环境融为一体，在美感中传达信息。

教师点评

作为学校内的导向系统，它的标识和数字符号的设计与之前的案例有很大的差别，运用点的立体形态构成，能使观者从各个角度获得不一样的视觉感受，留给人以想象的空间，这正好与学校激发学生创造力的目的相一致。通过这套导向系统，无形之中也能达到教书育人的效果。

图4.43　岩出山町立中学

教师点评

独特的数字表现手法，数字的点与墙面的互相结合，拉近了空间的距离感。同时带给学生一种优质的学习氛围，从而达到更好的学习效果。

设计项目实训

1. 某中学的导向系统设计。
2. 湖北大学附属中学导向系统设计。

相关链接

1. 蓝青．世界建筑[M]．南京：江苏人民出版社，2011．
2. http://www.docin.com/

案例6　莱茵兰-法耳茨州城堡、宫殿与名胜古迹

观光客在浏览莱茵兰-法耳茨州城堡、宫殿和名胜古迹时，需要统一且明晰的信息系统和导向系统。为了提供一个全面的，同时服务于当地近75个历史遗迹的导向系统。当地州政府发起了一次全欧洲范围内的竞标活动，评委会评判的标准是，设计方案是否能够通过各种信息交流方式的组合，取代以往以指示牌作为传达信息的单一方式。在"无指示牌"的前提条件下，这些古建筑不再收到条条框框的束缚，它们通过自身的特质再现了原有的历史风貌。

局部点评

导向示意图：设计的核心部分是一张折叠式的导向示意图。它不但有多种语言，而且还兼具门票的功能，这张导向示意图为游客提供了各类服务信息，以及景区的总平面图，有了它，游客便可以畅通无阻地开始探索之旅。在游览过程中，游客还可以根据示意图上详细的文字说明，进一步了解每个城堡和景点和历史。

旗帜和海报：游客从远处便可以看见高高飘扬的燕尾旗，它是古堡显著性的标志；颜色鲜艳的刀旗被悬挂在景区的"来源点"，如停车场和入口处等；此外，在城堡的售票处和活动场地，数码印制的布面海报还提供了最新的展览信息。悬挂海报的装置设计合理，构造简单，它使工作人员可以轻而易举地更换海报。

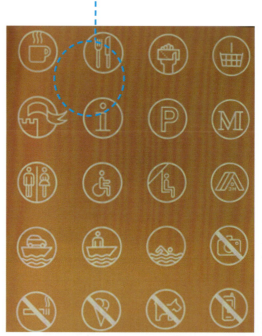

学生感悟

该导向设计尝试了不同材质和不同形式进行导向设计，其中也考虑到了导向设计的环境，从而将系统导向设计与环境融入一体。因而，在设计导向系统中，环境因素也是非常重要的。

局部点评

在选择信息载体的过程中，设计方案为了达到返璞归真的效果，采用了一些传统的材料，比如纺织品、石料和青铜等；在视觉形式上则选用了旗帜、海报或将文字直接印在墙面上。此外，多媒体技术和交互设计的参与还丰富了信息传达的方式。立体的公共标志被安放在户外的岩石上，线框的处理方式富有创意，人们可以透过标志感受背景岩石的肌理。字体的大小和颜色与背景的自然肌理形成了一种默契。

教师点评

统一的圆形适合标志的表现，使景区的散乱得到规整和协调。导向系统全部运用线条表达，使轮廓明显，易于识别。这套导向系统的出彩之处是它直接安放在户外的岩石上，以岩石的肌理作为标志的背景，使导向系统更为自然，并且完全没有遮掩住名胜古迹任何一处出彩的地方。鲜亮的红色，起到很好的提醒和导视作用。

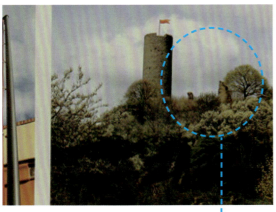

教师点评

莱茵兰-法耳茨州城堡、宫殿与名胜古迹的信息传达很直观，能够让游客快速地找到自己想去的地方。本案例充分利用了建筑物本身的特点传达所需的信息，不仅节省了空间，还增加了信息的可传达性。

图4.44 莱茵兰-法耳茨州独特的城堡、宫殿和名胜古迹

设计项目实训

1. 为东湖景区设计一幅导向示意图。
2. 为黄鹤楼设计一系列具有传统文化的导向设计。

案例7　朗讯科技艺术教育中心

新成立的朗讯科技艺术教育中心是新泽西表演艺术中心（NJPAC）名下的一所艺术院校，它是由朗讯科技公司以基金会的名义出资筹办的。学校位于纽华克，并与新泽西表演艺术中心只有一墙之隔。这座面积2800平方米的石头建筑在20世纪40年代曾是一所牧师住宅，它严谨的建筑风格不禁让人联想到旧式的学校建筑。

局部点评

朗讯科技艺术教育中心走廊的地板铺设了色彩鲜艳的工业漆布。红色、黄色、绿色和黑色组合成各式各样的图形，如长条形、棋盘形和锥形等。此外，楼道的暖气装置也被漆成了鲜艳的颜色。

局部点评

为了树立更具亲和力的形象，新泽西表演艺术中心决定改变这座建筑沉闷而封闭的外观造型。但是由于缺乏足够的资金，艺术中心只好放弃了对学校建筑结构上的改动，取而代之的是委托平面设计师对学校的空间布局进行重新规划，以及对其外立面进行全新的视觉识别改造。

局部点评

这是一个字体设计与建筑设计相结合的优秀案例。墙上的文字如同在城市空中回荡着的"音符"，充满了活力与动感，它为朗讯科技艺术教育中心提供了一种建筑本身不能赋予的明确特征。

学生感悟

这项系统导向设计非常独特，它的独特之处在于将导向系统通过建筑传达信息，而建筑作为导向系统的载体。设计者大胆地选用导向系统的载体，这让我明白导向设计的载体不是单一的。在今后的设计中我们应该开拓思维，尝试着在载体上进行创新与利用。

局部点评

设计师采用传统戏剧海报中欢快的半粗体字来装饰外墙。学校的外墙被刷成了白色,墙面上大大小小地写满了各种单词,如诗歌、音乐、戏剧、舞蹈等,这些看似偶然排列的单词形成了一种图案效果。明朗欢快的字体图案使学校成为当地城区一个朝气蓬勃的标志,室内对色彩的处理也像是缤纷绽放的焰火一样。此设计没有太多的资金投入,却营造了生机勃勃的氛围。

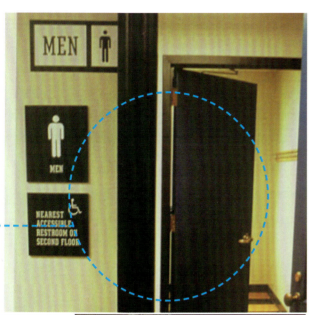

图4.45 朗讯科技艺术教育中心

教师点评

朗讯科技艺术教育中心的设计使人感到整个空间的视觉形象是一体化的。鲜艳的色彩,让学生感受到颜色的魅力,产生视觉上的活跃度,形成了一种活泼的视觉导向风格。

教师点评

朗讯科技艺术教育中心的外观设计采用文字作为主体的元素,传达出学校的学习氛围,再加上内部明快的色彩共同形成了独特的校园环境。

设计项目实训

为湖北美术学院设计一套导向系统,在不改变原有的空间的情况下,进行设计。

案例8　内卡尔河岸居民区

　　内卡尔河岸居民区的导向系统强调了"人性化"的概念，设计师意欲通过具有友善、亲和力的造型语言为当地居民营造一个轻松的居住环境。高层住宅区和阶梯式住宅靠近河岸，它们都拥有一组颜色代码——红色、黄色、蓝色（色彩的三原色）和一组图形代码——圆形、方形、三角形（几何形的基本元素），通过颜色和图形的不同组合搭配使高层住宅和阶梯式住宅形成了统一的视觉形象。此外，地下停车场的信息几乎没有运用到文字的元素，而仅仅是通过图形和符号传达出来的。交叉路口的指示牌活泼可爱、充满了趣味性，设计师为标有青少年活动中心和幼儿园字样的指示牌配上了生动的标志。

 局部点评

　　每个楼层的导向标识都使用了鲜艳的颜色，并被放大安放在醒目的位置，以便到访者看见后马上可以确认："这就是我要到达的楼层。"

 学生感悟

　　这一系列导向系统非常人性化地考虑到了儿童群体，在为儿童带来便捷的同时，也给家长和小区外来人员带来了便捷。这个案例和伦敦大奥蒙德街儿童医院导向设计有异曲同工之妙。

【参考视频】
"智慧城市"国际信息设计展宣传片

局部点评

居民区交叉路口处的指示牌活泼可爱，充满了趣味性，设计师为标有青少年活动中心和幼儿园字样的指示牌配上了生动的标识。比如，公告板和信息栏的设计也处处体现了这种乐观向上的造型风格。最有趣的是居民区周边的指示牌形象，设计师将小学、幼儿园、居民楼及河岸等概念图形化，并用易于识别的Helvetica字体加以辅助说明。

教师点评

该导向系统设计非常人性化，也非常符合居民区的"服务于居民"的特点，同时，这一系列的导向系统，突破了传统导向的长条形，而是将图形示意与导视牌相结合，形成一种不规则的美感，为居民区增添了一些活泼明朗的元素，添加了居民区的生气。在电梯的按钮旁配了各种小动物的插图，也使无聊的乘坐电梯时间变得有趣味性了，减少了枯燥感。

非常人性化的设计，从儿童的眼中去感受世界。抽象化的图形与鲜艳的颜色结合在一起，视觉冲击力很强，便于迅速地到达目的地。

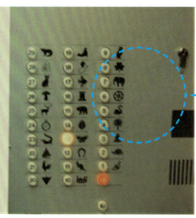

图4.46 内卡尔河岸居民区

设计项目实训

为幼儿园设计一套导向系统。

局部点评

相对于抽象的数字，儿童更容易识别图形。因此，每个楼层都有一个具有趣味的图形作为导向标识，如小猫、蘑菇、自行车和钟表等。此外，电梯的按钮也被安装在儿童够得着的地方。

第 5 章 信息设计领域中的内容与形式

5.1 电子信息时代的界面

界面最早是以物理的概念提出的，是指存在于自然和人类生活环境之中的两个或多个不同事物之间的分界面。在人类的日常生产生活中，界面作为人与环境之间进行交互的媒介，是以物理形式存在于现实世界的可感知的事物。比如，我们用信纸写信以纸张承载文字来表达和传递情感，用画纸和画笔作画以表达设计理念或艺术思想，纸和笔就是实现交流与互动的界面。随着科技的发展，人类社会开始进步，人们改造世界和创新世界的欲望越来越强烈，就开始有意识地对界面进行利用和创造，界面的形式也伴随着社会技术的发展和用户的需求时刻发生着改变，以帮助人们更加舒适地开展日常生活。

1946年，人类第一台计算机ENIAC问世，开启了电子信息时代。随着科技的进步和互联网的普及，计算机广泛进入人们的工作和生活领域，用户也从过去的专业计算机人员逐渐转变为非计算机专业的普通用户。这一转变促使计算机的易用性与可用性问题变得日益突出，作为人机沟通的主要途径，界面设计开始得到设计师与用户的关注。

电子信息时代的界面（简称UI）即用户界面设计，在所有电子设备、电子媒介中均有应用，是与用户进行沟通的最直接载体，可以分为软界面和硬界面。硬界面是指可被用户感知和触摸的界面形式，它包含一切与人类生活相关的事物。计算机出现之后，为了满足非专业用户的使用需求，相关人员研发了图形用户界面，以图形的方式显示操作信息，利用显示屏和声音作为信息展示媒介的界面形式，称为软界面。

目前，电子信息时代的界面已经历了四个发展阶段，即人机界面、图形用户界面、实体用户界面和自然用户界面，信息设计作为实现界面信息架构和视觉效果的有效手段，发挥着至关重要的作用。随着技术的进步、设计观念的转变、用户需求的多样性，以及用户体验，未来界面的形式将更加多样。

5.1.1 人机界面

人机界面（简称HMI）是人与机器系统（计算机、产品、设备）之间传递、交换信息的媒介和对话接口，是操作系统的重要组成部分。用户通过鼠标、键盘、开关、按钮等输入设备和显示屏、指示灯、提示音等输出设备来方便地完成操作命令，实现人机交互与信息转换。

5.1.2 图形用户界面

图形用户界面（简称GUI）是指采用图形方式显示计算机的操作环境。用户通过鼠标和键盘等输入设备进行选择和操作计算机屏幕显示窗口、菜单、图标、按钮等，这种界面形式对于用户来说更为简单易用。图形用户界面的产生，呈现了一种全新的界面形式和信息传达方式，完成了用户与信息世界之间的沟通与交流，打破了人们对于界面的传统认知，其广泛地应用于软件和产品设计中。隐喻在图形界面设计中尤为重要，作为认知和情感表达的方式，通过图标的隐喻传达操纵功能引导用户的情感。图形用户界面的普及虽然为用户带来了便利，但其信息交互过程都需借助键盘、鼠标、屏幕等计算机附属设备来完成，减少了用户对环境和事物的依赖。

5.1.3 实体用户界面

实体用户界面（简称TUI）又称可触式用户界面，是结合了硬界面与软界面的新型界面形式。它在图形用户界面的基础上，跳出现有的以屏幕显示、窗口、鼠标、键盘来控制的界面模式，将人与信息的交互直接体现在人与实体、环境的交互之中，使信息变得可以"触摸"。实体用户界面更加直观，可通过操作实体或者在环境中实施指令，从而实现与信息的交互，增强真实、良好的用户体验。

5.1.4 自然用户界面

自然用户界面（简称NUI）是指无形的用户界面，通过更合理的发掘和利用目标用户已有的经验或心智模型，创造出合适的隐喻，让人机交互的发生变得更加自然，减少用户的思考和疑惑的时间。自然用户界面中通常糅合了多种交互手段，如触控、语音、手势、体势等，只需要人们以最自然的交流方式（如语言和手势）与机器互动，使整个交互变得更加自然直观，更为人性化，且非常简单易学，可以让新用户在很短的时间内从"小白用户"变成"专家用户"。

【参考视频】
MG动画APP产品及服务宣传片

图5.1 NOKIA直板机人机界面　　图5.2 windows phone 图形

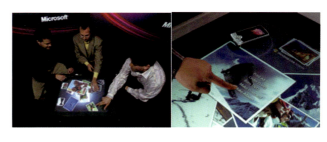

图5.3 微软Surface

这是一种典型的TUI界面的应用，在界面中，人们通过在屏幕上做出各式各样的手势，系统便会根据手势完成与其相匹配的任务，以及现在的智能触屏手机、平板电脑与触屏电视、计算机等。

教师经验提示

界面作为人机之间传递和交换信息的媒介，不仅要传递功能信息，还要给予用户情感信息，以及营造环境信息。电子信息时代的界面设计要解决用户与各种设备、环境信息之间的交互问题，无论采用何种交互方式，都要以用户为中心（简称UCD），以用户所需的功能需求和情感需求为导向，优化界面信息架构，以美观的视觉形式呈现信息，创造良好的用户体验。

在设计中应遵循以下界面设计原则：
（1）置用户于界面控制之下。
（2）减少用户的记忆负担。
（3）保持界面的一致性。

图5.4 微软Xbox360体感外设Kinect

Kinect 的产生源自于人们对于自然人机交互方式的渴望和认可。站在电视机前，用身体和声音来操控游戏机，不管是打球还是赛车，只需要像在现实生活中那样摆出动作即可。这种全新的"体感"体验，无须借助任何手柄、遥杆、鼠标或者遥控器，它让每个人都能轻松地成为玩家，用户享受游戏乐趣的门槛被大大降低。

5.2 网络的开发

互联网的普及加速了信息的流通，人们获取信息的途径也逐渐转向高效的互联网。网络的开发主要有门户网站、搜索引擎、系统软件、即时通信工具、电子商务、网络游戏、视频分享、微博客、SNS网站和社区，以及移动设备应用程序等，这些基于互联网的产品都是以满足用户需求为目标，实现信息共享、通信、娱乐、互动、电子商务功能为目的，以良好美观的界面传达清晰、易于理解的信息，使用户能够快速、有效地获取信息，并实现信息交互，从而在使用的过程中获得愉悦的用户体验，成为互联网产品的核心竞争力。

5.2.1 基于网络开发的产品

（1）门户网站是最初的互联网产品，是提供综合性互联网信息和服务的网站，其内容本质上就是新闻资讯，也是传统媒体的替代形式，如新浪、搜狐等。

（2）搜索引擎是虚拟世界的指南针、路标和地图，根据一定的策略、运用特定的计算机程序从互联网上搜集信息，在对信息进行组织和处理后，为用户提供检索服务，将用户检索的相关信息展示给用户的系统，如谷歌、百度、Naver、雅虎等。

（3）系统软件是指控制和协调计算机及外部设备，并支持应用软件开发和运行的系统，是所有互联网产品的基石，如Windows、Linux、Macos。

（4）即时通信工具是一种基于互联网的即时交流的通信工具即虚拟世界人与人的沟通工具，如QQ、MSN、百度Hi、微信等。

（5）电子商务即虚拟世界的商务贸易方式，如Amazon、ebay、淘宝、京东、美团等。

（6）SNS网站（Social Network Sites，即社交网站）是建立人与人之间的社会网络或社会关系的连接平台，如人人网、开心网、视频分享（YouTube、优酷）、博客、播客、网络社区、音乐共享（虾米、酷狗）等。

（7）SNS社区（Social Networking Services，即社会性网络服务）专指旨在帮助人们建立社会性网络的互联网应用服务，是内容和关系交织的产品，是虚拟世界的公共交流空间，如天涯、猫扑、贴吧、MySpace、Facebook等。

（8）网络游戏即虚拟世界的娱乐方式，如魔兽世界、DOTA等。

（9）微博客是指一个基于用户关系信息分享、传播及获取的平台，用户可以通过WEB、WAP等各种客户端组建个人社区，以140字左右的文字更新信息，并实现即时分享，如Twitter和新浪微博等。

（10）移动设备应用程序是指基于移动互联网，并可以在智能手机、平板电脑运行的各种功能软件，促进了用户在通信、商业、生活、娱乐等多方面的服务需求，如苹果App Store、Android应用商店，集合了各种第三方软件，方便用户下载。

图5.7 苹果App Store

拥有超过25万个应用、65亿次应用下载量，已成为全球最大的移动软件平台。

5.2.2 互联网产品开发流程

所有基于互联网的产品，首先，在设计之初都需要把握用户的需求，并根据用户研究和需求分析，建立需求文档，确定产品定位。其次，确定信息架构，从复杂的、巨量的信息集合中有效地提取信息和组织信息，设计信息的层次与结构，让信息变得清晰、易理解、易获取和易使用。再次，在做产品原型设计时，以线稿或黑白稿的形式推敲产品框架，确定交互方式。最后，进行产品界面设计，赋予产品鲜明的视觉风格，从而提升用户体验。

5.2.3 以网站开发为例说明信息设计的应用

网站是由多个网页以超链接的方式组成，是内容与形式的有机整体。网站设计的流程包括信息收集、信息架构、交互设计、界面设计、网站测试与维护。信息收集的目的是明确网站定位，进行用户研究，把握用户需求；信息架构即网站规划，是通过对网站内容和用户需求的分析，建立网站信息组织结构、创建网站标识系统，设计网站导航系统，确保网站整体的可用性，信息架构的最终目的是帮助用户快速高效地找到所需信息；而界面设计是为了统一视觉效果，美化网站，创造独特风格和良好的用户体验。

实现网站的开发必须注意以下几点。

1. 信息的清晰化

信息架构实际上就是构建网站信息的结构或信息地图，让用户找到获取信息的途径。无论是导航、标识、组织和浏览，都应该起到如同建筑物导向系统一样的功效，使繁杂的功能与异质信息形成一个清晰的结构，用清晰的呈现方式，绘制指引用户到达信息的路径。

图5.5 Naver界面

它是韩国也是亚洲最大的门户网站，在韩国的市场占有率高达77%。

图5.6 Mac os系统

苹果为Mac系列产品开发的专属操作系统。

【图片案例】

网页设计（外观）

2. 信息的可理解性

网站是传播信息的平台，让信息可被理解，是创建信息架构的初衷。用户获取信息的过程：与界面交互—利用感官接收信息—理解信息—解释和表征—反馈。在这个过程中，用户需要对信息的符号、含义和结构等进行解释和理解，为了保证用户能够更好地接收信息，首先要研究用户的行为和思维，在此基础上，将信息的内容集合，并发布到网页界面上。因此，信息的可理解性和呈现方式是影响用户获取信息效果的至关重要的因素。

3. 信息的有用性、可用性

有用性是指网站信息内容具有潜在的能满足用户需求的功能。可用性是指通过网站提供的操作手段能够让用户实现他们查询、购物、学习、娱乐等方面的需要。这两点都是基于用户的需求出发，注重网站功能的实现，使用户专注于内容、提高信息获取效率。

4. 创建良好的用户体验

用户体验是指帮助用户快速和容易地在网站上完成他们任务的活动。这是一种纯主观的，在用户使用网站的过程中建立起来的感受，用户体验决定了用户对于使用网站的满意程度。

5. 网页界面设计

网页界面设计即网页布局与美化，以实用性为主，用信息设计的方法对网页内容进行组织与分类，传达有用信息并帮助用户快速理解操作，实现交互。界面设计要素包括静态和动态两类要素。静态要素包括图标、色彩、文字、图形等；动态要素包括动画、音效等。由于网络技术的发展，网页呈现载体的变化，许多网站逐渐利用3D、多媒体、虚拟现实等影音效果来加强网页呈现的震撼力。美观并富有个性的网页设计是吸引用户的利器，因此，在网站信息架构的基础上，进行网页界面设计需注意以下几点：

（1）图标的整体风格一致。
（2）界面颜色搭配不过于花哨。
（3）信息导航符合用户的认知模式和思维习惯。
（4）视觉形式呈现符合内容。

5.3 手势交互界面中的信息设计

交互是一个结合计算机科学、美学、心理学、人机工程学等工业和商业领域的行为，其目的是促进设计，执行和优化信息与操作系统以满足用户的需要。而交互界面是人与操作设备（计算机、产品、移动设备）进行信息交换的通道，用户通过交互界面向设备输入信息、进行操作，被操作的设备则通过交互界面向用户反馈信息，以供阅读、分析和判断。在交互的过程中，交互设计关系到界面的外观与用户的行为，在界面设计的过程中，交互的方式与呈现必须贴近用户，考虑不同用户的需求与反应。

手势交互是指基于手势识别、感应技术的交互方式，它打破了过去"鼠标+键盘"的交互方式，推动操作设备理解人类的"语言"，使得人机之间的交互更自然，减少了操作障碍，丰富了用户体验。基于手势交互的界面是以图形用户界面呈现信息，确保信息层级关系清晰、一致，用户能够更快更好地理解信息，从而使用自然的肢体动作和手势控制设备。

5.3.1 手势交互界面的发展

随着通信、娱乐、信息和手持移动设备的联系越来越紧密，人机交互方式经历了鼠标、物理硬件、屏幕触控、远距离体感操作的逐步发展过程。当前人机交互面临的挑战就是如何设计出支持非正式交互的系统，以达到理想的交互效果。所谓非正式交互，就是可以为用户带来更加自然的交互体验的交互方式，这样的交互方式使用户更加集中精力来完成任务，而不会受到计算机设备过多的约束和干扰。

理想的人机交互模式就是"用户自由"，自然交互就在这样的基础之上逐渐形成和发展起来的，自然

人机交互模式是以直接操纵为主的交互形式。自然交互作为界面发展的趋势逐渐应用于界面设计中，而基于手势的交互方式是自然交互的重要部分，利用手势表达交互意图，手势中包含有大量的交互信息，同时又符合人的认知习惯，人们在数千年发展中已形成了大量的、通用的手势，一个简单的手势往往包含着复杂的信息。

基于手势的交互具有非精确、多通道、连续等特点，能够实现人的认知空间和设备操作空间之间的平滑过渡，从而有效地改善了人机交互的瓶颈现象。用手借助触摸屏来完成交互操作已成大多数消费电子设备的必然发展趋势（如智能手机、平板电脑、PC、电视等）。手势交互作为一种用户界面的解决方案，还应用于广泛的领域，如游戏开发（如切水果、愤怒的小鸟等）；未来将结合增强现实技术，实现更刺激的娱乐体验，如在汽车领域中，手势识别可作为附加功能，为驾驶者提供便捷的操控，它可以用于控制后备厢盖和滑动侧门，用于倒车，盲点报警，或实现其他更多的功能；在医疗领域，代替鼠标便于医生进行远离显示屏的操作和病人的康复训练；当然，也会有更多的手势交互广告出现在街头。

5.3.2 移动设备的手势交互界面设计

移动设备的交互方式经历了物理按键、触控笔、手势触控三个发展阶段。这三个阶段为交互设计研究划定了时代特征，而手势交互界面设计也开始引起设计师和用户更多的关注。

移动设备的手势交互界面设计应把握以下基本设计原则：

（1）以单手、单指的手势操作为重点，尤其是拇指的作用，避免长距离移动。
（2）从人手操作的行为属性出发，研究适宜人手操作的界面布局。
（3）手势设计应符合用户自然的生活习惯和认知属性，易学易记易用，不能增加用户的记忆负担。
（4）保证手指可以轻松操作，且手势的应用避免较高的定位准确率。
（5）提高用户操作过程中的交互反馈，不同的动作属性对应不同的结果。

图5.8　物理按键　　　　　　　　图5.9　触控笔触　　　　　　　图5.10　手势触控

5.3.3 未来手势交互界面的发展趋势

随着科技的发展，手势操作交互技术也有了出乎人们意料的进步。目前，已经出现了更为高端的空间手势技术。这意味着未来我们在操作手机、iPad、计算机等移动设备时，已经不需要再去用手触碰界面，无论屏幕还是传统的物理键盘，轻轻松松挥舞双手便可以实现各种复杂的动作，这种空间手势操作的技术仅通过一个摄像头就可准确捕捉全部动作。未来，手势操控技术将结合增强现实、虚拟现实等技术运用在生活服务等各行各业中，这些技术应用的普及势必会给人类生活带来翻天覆地的变化。目前，可以从一些产品中，看到未来手势交互界面的发展趋势。

图5.11 Google Glasses

未来空间手势操作在可穿戴设备上能够得到更大的使用空间，比如应用于Google Glasses或与现有的智能手表结合。Google Glasses是由谷歌公司于2012年4月发布的一款"增强现实"眼镜，它具有和智能手机一样的功能，可以通过声音控制拍照、视频通话和辨明方向、上网冲浪、处理文字信息和电子邮件等。

图5.13 索尼PS4虚拟现实头盔

索尼推出PS4虚拟现实头盔，玩家可根据自己在虚拟环境中的视点和位置来控制游戏。为了防止玩家在佩戴头盔玩游戏时误撞到家中的陈设，还在头盔中引入了实体环境虚拟技术，当玩家靠近茶几、桌子等物体时，这些陈设都会被同步映射到头盔所展示游戏画面中，从而提醒玩家避让。

图5.12 MYO腕带（手势控制臂环）

MYO腕带（手势控制臂环）是加拿大创业公司Thalmic Labs推出的创新性臂环，佩戴它的人只要动动手指或手，就能操作科技产品，与之发生互动。它通过低功率的蓝牙设备与其他电子产品进行无线连接，无须借助相机即可感知用户的动作。MYO不仅可以用于玩电脑游戏、浏览网页、播放音乐等娱乐活动，甚至还能操控无人机。

相关知识点补充：

1. 增强现实

增强现实（简称AR）是在虚拟现实的基础上发展起来的新技术，也被称为混合现实。它是把原本在现实世界的一定时间空间范围内很难体验到的实体信息（如视觉信息、声音、味道、触觉等），通过科学技术模拟仿真后再叠加到现实世界被人类感官所感知，从而达到超越现实的感官体验。

2. 虚拟现实

虚拟现实(简称VR)是借助计算机图形图像技术及硬件设备，实现一种人们可以通过视、听、触、嗅等手段所感受到的虚拟幻境，故又称幻境或灵境技术。虚拟现实是利用计算机模拟产生一个三维空间的虚拟世界，提供使用者关于视觉、听觉、触觉等感官的模拟，让使用者如同身临其境，可以及时、没有限制地观察三度空间内的事物。

5.4 工业设计中的信息传达

置身于工业化的时代，各类的工业产品充斥在我们生活中的各个角落。实际上，每个产品都是一个被信息覆盖的载体。当我们在房间看到立在角落的吸尘器时，会想也许是时候该清洁一下房间了。当走近吸尘器时，首先对它进行观察、判断，"我们应该如何使用它？我们的手应该握住哪里？如何辨别操作按键？"，等等。通常，一个好的产品必须是美观的、易用的。一个产品的易用性最好的体现就是"一目了然，一用即会"，我们需要的就是尽量避免一些不必要的干扰，给用户视觉、感官传递错误的信息。因此，一件产品传递给用户的信息必须是直接、有效的。

5.4.1 工业产品设计中的信息设计

工业产品设计是一个创造性的综合信息处理过程，通过线条、符号、数字、色彩等方式把产品呈现在用户面前，将用户的需求转换为一个具体的物理或工具的过程。工业产品设计当中的信息设计不同于我们传统视觉传达的信息设计。工业产品设计当中的信息设计、表达、传递方式等都更加立体，人机之间的信息交互性也更直观。用户不仅通过视觉来接受信息，更通过触觉、听觉，有时甚至连嗅觉、味觉等也都参与其中。

工业产品设计当中的信息传达分为两部分：第一部分是产品外观信息，即产品造型语意及其所赋予的情感；第二部分是产品的操作系统信息传达，即产品操作软界面，为用户提供信息引导和反馈。这两者一个决定产品的外在，一个决定产品的内涵。而对于一个成功的设计而言，两者同样重要。

5.4.2 工业产品外观设计中的信息传达

产品是服务于人的，设计应当以人为本，当一件产品第一眼呈现在用户面前时被认为是复杂难懂的，那么这件产品必定是失败的。产品外观的每一个线条、每一个部件都包含着人机界面的交互信息，其信息传达是通过产品造型上的变化、线条的处理、色彩和肌理的区分、材质的选择等手段，给予用户一些使用引导，使用户能够轻松地找到开关，舒适地抓握手柄，放心地使用，也从产品形态的象征语意上给予心理上的暗示，使得用户从情感上信赖和喜爱产品。当然，设计的前提是对目标用户的功能需求、情感需求、使用习惯、使用环境等进行深入的了解和分析，根据不同用户群的审美与价值取向，注重产品形态的把握，使形式服从功能，准确地传达产品信息。

教师经验提示

设计当中用来传递信息的手段往往是与用户的使用习惯和生活常识分不开的，产品外观的信息表达是基于用户研究的基础，通过造型的变化、色彩分割、材质区分或文字、提示语、符号等的设计来给用户传达使用和情感信息。

图5.14　飞利浦(Philips) RQ1290 臻锋系列电动剃须刀

图5.15　三脚架

图5.16　医疗产品

图5.17　电子产品

图5.18　充电钻

图5.19　博朗冰感技术剃须刀

1. 通过外观造型的变化、分割线传递信息

通过造型的变化来传递信息是一个最直接的手段。如图5.14飞利浦（Philips）RQ1290臻锋系列电动剃须刀，整体弧度根据使用时人手的抓握方式来设计，背部的凹槽设计起到防滑作用，当用户使用时会根据产品的弧度找到正确的抓握方式，饱满的造型、流畅的线条体现了男性的特点和审美取向。

2. 通过色彩来传达信息

色彩和肌理在产品外观中不仅是美化的作品，还具有象征意义，关乎使用者的情感和心理需求。在一些特殊环境使用的产品会使用一些红色、黄色等醒目的色彩，从而吸引用户的注意，起到警示作用。例如，救生设备、灭火器、汽车三脚架等一般使用红色、黄色；医疗产品往往用到白色、浅蓝色、浅绿色等，目的是对病患心理起到一定的镇静作用；电子产品色彩丰富绚丽，目的是迎合不同消费者的审美取向，同时体现产品的时尚感。

3. 通过材质等来传达信息

不同的材质也为用户传递不同的信息。常用的手持工具和户外仪器都用橡胶包裹，起到双重保护的作用，如充电钻（图5.18）即保证用户抓握的舒适度，保护人手操作部位和产品防摔；而金属包裹体现产品的技术和行业特征；塑料材质具有可塑性和普及性，经常在产品设计中出现，可体现轻、简、薄的特征。

4. 通过符号进行信息传递

产品外观上的符号，如电源开关、前进后退等符号，也为用户很好地传递信息，符号承担的是双向信息的传递，即传达与反馈，如图5.19博朗冰感技术剃须刀，以雪花符号表示该产品的技术特点，用户可以通过雪花理解这一产品信息，即可按压使用，同时指示灯可辅助反馈使用信息。

5.5 案例分析

案例1 网站界面设计

Tokyo City Symphony（东京城市交响乐体验网站）是为庆祝六本木新城诞生10周年而建，由博报堂为其制作的网站。网站主题为"LOVE TOKYO"，以多维的方式传递了相关信息。网站界面以城市为背景，通过1∶1000的微缩模型及3D投影技术，还原了东京真实的样貌。

网站以动画交互的形式展现了三个主题，以不同的投影角度和色彩分别呈现了东京的三种容貌——"Futuristic City"（未来之城）、"Rock City"（摇滚之城），以及能代表传统日本的"Beauty of Nature"（美与自然之城）。

网站界面色彩丰富，布局简洁，以游戏互动的模式吸引用户体验和感受六本木新城，以清晰明了的图标提示操作，文字说明以英文和日文显示。用户可以选择城市主题，通过键盘上的按键来操控变换，每个按键都代表不同的城市视角和色彩，点击使界面可实现视角和色彩转换，并发出不同的音乐，让音乐变得可视，随意操作即可编辑属于自己的乐曲，还可发布到社交网站与人分享。网站页面跳转流畅，从视觉和听觉上让人置身于东京。

六本木新城位于东京都会区的六本木六丁目地区，是日本目前规模最大的旧城改造成功项目，以打造"城市中的城市"为目的，以办公大楼森大厦为中心，具备了居住、办公、娱乐、学习、休憩等多种功能及设施，是一个超大型复合性都会地区，约有2万人在此工作，平均每天出入的人数达10万人。

博报堂是位居日本第二、世界排名第八的广告公司。该网站由博报堂设计制作，网站首页以六本木新城摩天大楼为中心，不断衍生，整个迷你模型还原了东京城市的样貌，无论是高层大厦、密集住宅区还是交通枢纽等都刻画得惟妙惟肖，展现了一个充满活力与激情的东京。整个网站界面图标采用扁平化设计，于复杂的页面背景上脱颖而出，减少了信息干扰，

用户通过图标导航即可完成操作。

该网站为用户提供了充分的自由，以音乐类游戏似的关卡模式展开，可以自主选择音乐类型、音阶。每种类型的音乐都以不同的色彩图标显示，当用户敲击键

图5.20 网站界面设计案例分析

盘,整个城市背景也会随着音乐的变化而被着色,这种音乐可视化的形式使用户可以直观地感受自己的创作。这种信息交互尊重了用户的认知和创造能力,还能给用户带来惊喜和优秀的用户体验。

教师点评

该网站并不是一个提供和分享信息的网站,而是体验类的网站,介于宣传和游戏之间,建站的目的是通过游戏类的互动,加深用户对六本木新城的了解和关注。整个网站的信息架构都基于充分展示六本木及东京的变化,信息层级以音乐类型、城市面貌的变化来划分,页面跳转自然,界面色彩搭配协调,突出了不同面貌的东京,音乐图标的大小体量象征着音阶和音色的变化,即便是没有音乐基础的用户,也能一目了然,很快就能投入到网站的乐趣之中。该网站的信息表述方式以图标为主,风格统一,不同色彩示意不同功能,文字搭配清晰,信息层级分明。

教师经验提示

网站信息设计原则如下:

(1)以UCD(User Centered Design,即以用户为中心的设计)为导向,关注用户的需求,创造愉悦的用户体验。

(2)梳理信息层级关系设计,优化网站结构。

(3)网页的形式与内容要匹配,便于确定视觉设计风格。

(4)网页布局要合理,便于实现清晰、有效地网站导航。

(5)细节体现品质,如图标的风格、大小、质感,以及网页的色彩搭配及字体选择。

设计项目实训

选择所熟悉的电子商务网站,如淘宝、京东、亚马逊等,为其设计主题为"双11,不再让你孤单"的首页。

要求:信息层级清晰,界面风格统一。

案例2　手势交互界面

目前，手势交互的界面设计已经被广泛地应用于生活的方方面面。手势交互的操作使得人机操作的效率得到了提高，令人机界面的操作增添了更多的情趣。

本节将集合分析手势交互界面在各种产品和领域中的应用。以苹果产品为例，手势操作可以说是苹果带给世界的惊喜，也是iPhone、iPad可以成为热门产品的决定因素。

iPhone IOS系统中的手势除了基本的上、下滑屏和解锁等触控技术外还集成更多的手势识别功能，例如，两指头张开、聚拢可将图片放大缩小；长按一个图标可对图标进行删除或位移管理等。

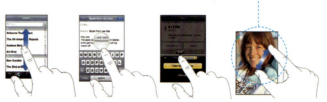

在iPad交互设计中，手势主要有点击、长按、轻触、滑动、拖动、旋转、缩放、摇动这八种手势。

苹果Magic Mouse鼠标、Macbook触摸板支持多指、单指滑动等多种手势，任意轻点、滚动、轻扫或双指开合，六种手势交互更流畅自然、直观地掌控屏幕上的一切。

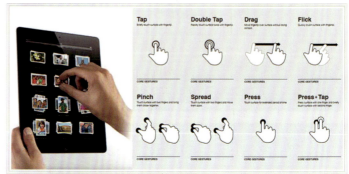

未来的手势交互方式将向空间手势发展，这种手势是通过动作捕捉装置将人的动作全部精确捕捉。这种技术现已在虚拟现实仿真项目中得以实现，通过摄像头及传感装置对人的动作进行捕捉，沉浸在虚拟的环境中，最常见的形式是三维游戏动画。

图5.21所示是电影中经常出现的场景，人们利用全息投影和传感器设备，在空间上，或直接在投影上进行交互操作。

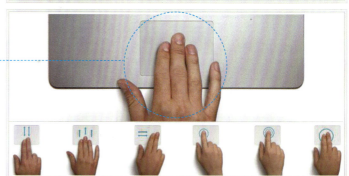

学生感悟

手势交互界面，简化了交互流程，操作更便捷，就算是初次使用也能很快地学会操作方法，而且适合于各个年龄层的用户。这种界面形式和交互方式，过去只出现在科幻电影中，而今天已经出现在我们的生活中，期待未来更广泛的手势交互界面。

除了移动系统外，手势操作在第三方应用中也产生了很大的影响，大部分的移动客户端产品也都建立了相应的手势识别功能。例如，通过上、下手指滑动实现翻页；轻按屏幕1秒钟向下拖拽滑动可实现页面更新；手指左右的滑动可进行二级页面的切换等。

Windows 8系统的手势操作，只需要一个手指即可实现，既保持了传统的鼠标点击操作，又有手势操作的创新。

教师经验提示

Windows 8系统是UI界面设计中扁平化设计风格的典范。扁平化是指视觉上图标或界面的扁平，抛弃曾经盛行的渐变、阴影、高光等拟真视觉效果，没有任何立体感，从而打造一种看上去更"平"的界面。扁平化同时也是一种内在的设计思想，让设计者在界面设计过程中减少信息层级的思想。如 Windows 8系统中的磁贴，直接把天气、时间、日期、电量等信息显示在图标上，这样用户可以不用点进去即可看到一些重要的信息。这不仅减轻了用户的工作量，同时也是对用户的一种关怀。

在移动设备领域如何更好地运用手势交互设计的方法如下：

（1）在基于现实生活中手势使用习惯和认知的基础上，可建立大量可使用的手势库。

（2）建立恰当的隐喻，即手势操作图标。

（3）减少误操作。

（4）合理运用操作引导。

（5）设计必要的操作反馈提示。

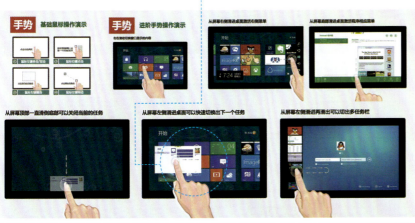

图5.21　手势交互界面案例分析

在游戏领域，利用手势触控方式完成基本操作，不仅增强了游戏的趣味性，同时也让用户体验到手势替代传统按键操作游戏所带来的快感。例如，《愤怒的小鸟》仅靠简单的手指操作就赢得了全世界的尖叫，成为游戏界的首富。随之而来的手势操控的游戏则层出不穷，如水果忍者、Cut The Rope等。

设计项目实训

为虾米音乐分享iPad应用程序，设计手势交互引导界面。

要求：符合功能需求，创新有趣

案例3　九安血压仪 UI 设计

服务客户：天津九安医疗电子股份有限公司。

客户调研：天津九安医疗电子股份有限公司以适宜现代家庭使用的医疗器械电子产品为核心。专研于将家庭和现代医疗联系起来，实现医疗进入家庭，在配备最新科技医疗设备的条件下，让病人在家中就可以实施监护、诊断、治疗、康复和保健。

目标人群分析：本款臂式血压仪首先是满足客户的生产理念，主要用户为中老年人群，所以对识别性的要求较高，其界面设计必须醒目明了，操作简便直观。由于产品最终可能走向国际市场，所以在表现产品的品牌和气质的感受上也必须设计到位。

学生感悟

设计以用户体验为中心，充分考虑用户身心需求，信息表达应根据用户的年龄、阶层不同，以及对产品的不同反应与需求来设计，保证用户使用。

【参考视频】

2014年度的复旦 MBA新生数据

本款血压计是全触屏式的，手指点触的方式决定了操作区域与显示的比例设计要达到精确而简易的状态。在设计上，强调细节来方便用户，创造良好的使用体验，比如，显示数字的大小与各式图形的相配，柔和的圆角界面框避免了生硬的感受。心形图标的运用与过去心电仪上的曲线图比较来说，更亲切，考虑了人的情感需求。

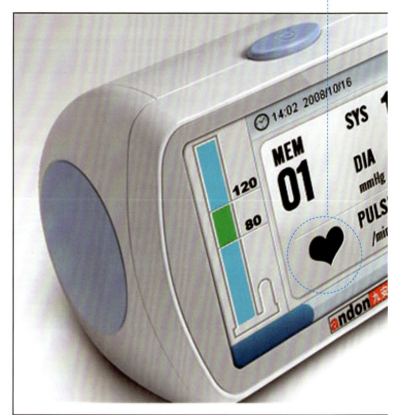

本产品设计定位明确，设计风格统一。在使用的颜色上，运用了浅灰色调和浅蓝色相结合，与医疗行业的属性相契合，表达出冷静、舒适的感觉，让使用者感到镇静和放松。

充分考虑用户需求，保证信息直观、全面。在界面的布局上，强调了分区的比例，左侧安排图形，运用蓝、绿色的色彩分割，强化视觉效果；右侧将数字强化，让使用者轻松读取信息。信息量充分，SYS/mmHg：高压；DIA/mmHg：低压；PULSE/min：心率；MEM：显示每次测量的记录。

图5.22　九安血压仪UI设计

整体造型圆润不生硬，屏幕与水平视线有一定的倾角便于阅读。顶部蓝色开关按键，直观、易操作。完善细节之后，整体观察，保证造型和色彩的运用和谐统一，突出品牌特色。

教师点评

北京主语上道产品品牌设计公司在充分研究用户的基础上，以解决中老年用户生理上的不便和排除病患心理上对疾病的恐惧感为目标，根据界面信息的主次梳理层级，区分主次，以人为本，给用户身心减轻负担，带来舒适感和愉悦感。

经验指导

设计方法如下：
（1）确定目标用户。
（2）以人为本，深入了解用户需求。
（3）定义解决问题的框架，完善细节设计。
注意事项：
（1）注意系统的逻辑性。
（2）设计必须尊重用户的使用习惯。
（3）整体设计风格需统一。
（4）提高系统设计趣味性，赋予产品人情味。

设计项目实训

找一款自己感兴趣的产品，从信息设计的角度分析该产品都运用了哪些方法向用户传递信息。

案例4　停车空位导航装置设计

该设计作品整体运用了醒目的黄色，易于识别。电子显示界面用了红色、黄色、绿色，与整体呼应的同时，起到区分重要和次要信息的作用。显示屏幕上的"P"的标示，向用户传递了"停车场"的信息。

目标用户：外出需要停车的人士（主要为中青年人士）。

使用场所：公共停车场。

设计重点：设计应直接、大胆、醒目，外观、色彩等符合使用场所特定风格，分析用户需求，提升易用性。

作品简介：在停车场停车的人都会遇到这样的情况，明明有空车位，却总是要找好久才能找到，尤其在车多的时候情况更甚。停车场停车空位导航装置是通过网络协议在显示器上显示停车空位的数量及位置。利用车位感应器采集车位信息并通过屏幕显示或发送来动态告知停车场停车空位信息，指引驾驶员直走或者转弯，缩短了停车时间。

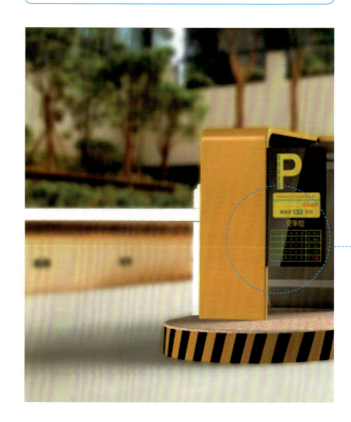

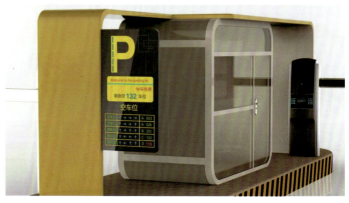

学生自评

在产品设计过程中，能够做到以目标用户需求为设计重点来表达信息，但对信息加工意识不够，没有注意使用信息设计方法对信息进行加工。

设计在停车场入口处，方便管理；造型和色彩的运用与停车场管理亭和谐统一，不显突兀。

作品充分理解了用户需求，区分了用户所需信息的主次关系，强化重要信息。告知用户剩余车位数量和剩余车位具体位置，用色彩突出表现，并对管理亭、车场进出口等进行合理规划。

教师点评

该学生作品能够抓住目标用户需求，并深入分析，将用户需求体现在设计中。运用一些设计方法和手段大胆地表达自己的想法，但也存在一些不足，比如，有些停车场较大，即使知道车位的具体位置也不易找到。该设计若能通过一些手段为用户指出行驶方向，使用户能快速找到车位具体位置，将会使产品更具亲切感，可以为用户提供无微不至的关怀。

设计经验提示

（1）分析目标用户，找出客户需求及解决办法，尽可能高效、迅速地达到用户的使用目的。

（2）梳理信息，树立良好的层级关系，以此提升信息的逻辑性，从而提升用户的操作效率。

（3）在同一层级界面上，根据功能、使用频率等分清主次，进行大小、区域或色彩的区分，尽可能地避免不必要的信息给用户带来干扰。

（4）统一整体风格，完善细节设计。

图5.23 停车空位导航装置设计

大屏幕显示屏，通过对屏幕的划分、色彩的区分，梳理信息层级，突出用户需要的信息。显示屏信息罗列方式从上到下，最上部一个大的"P"形标示，方便用户在远处识别；剩余车位数是需要突出的重要信息，因此位于显示屏的中部，易于第一时间吸引近处用户目光；剩余车位使用情况位于显示屏的下部，属于次要信息。在色彩运用上，重要信息如剩余车位数、剩余车位具体位置等都用色彩与其他信息很好地区分，方便用户识别。

案例 5　Information LED

这些是2007年红点设计大赛获奖作品。

Information的意思是"信息"；LED的意思是"发光二极管"，一般用来制作电子显示屏。Information LED字面上可以理解为：信息电子显示屏。图中是一种透明的用来传达信息的电子显示屏。作者将其运用到地铁上，用来解决过去地铁上大量的广告和信息给乘客的出行带来的不便和造成的困扰。

地铁广告牌上显示数量庞大的商业广告信息经常阻碍人们视线。交通领域的大量广告可能引起乘客方向的迷失，特别是儿童、游客和老年人。列车的出入口被认为是一个信息的有效传递区域，人们在这个区域等待上下车，因此这个区域具有易于被用户关注的优势。

这种透明的LED信息显示屏可以代替传统列车门，也可以安装到列车的窗户上，用来显示地铁的历史、旅游、新闻标题或天气预告等信息。这种设备提供了有趣的视觉效果，尤其是当火车穿过地下或夜幕降临的时候。

合理归纳信息，强化信息设计。直观的图形，搭配少量的文字，能使信息更好地表达和传递。相较文字而言，有时图形能够更加有力地传递信息。图形就像人类的肢体语言，有时是一种通用的语言。将用户需要的信息通过图形来传递给客户，能够保证信息的传递更加直接，服务人群更加广泛。

 Kim Hye-Jin　 Lim Woo-Teik　 Seo Heung-Kyo

 学生感悟

信息设计与产品设计同样服务于人，都需要以目标用户需求为中心，同时需要注意对信息的加工处理，表现简洁、美观、直接、有效。

分析目标用户，发现用户需求。当乘客在车下等待列车时，左边车窗显示车辆正在靠近，右边车窗显示列车还要多久到站；列车在行驶中，车上的乘客会看到车窗上显示下一站到站信息；列车到站时，车窗显示屏显示车门打开方向。

整个设计以给用户快速、有效传递信息为特点。对信息设计力求简约，避免一切不必要的干扰。尽可能保证信息简化、易懂，色彩的使用上，也尽量简化，运用了易于识别的蓝色和绿色。

教师点评

这个作品是信息设计与工业设计结合的典范。该设计首先分析出地铁出入口的信息具有易于被用户关注的优势，将地铁车窗上的玻璃换成可传递信息的LED显示屏，并对信息进行图形化的归纳和设计，力求简约，将信息直观、有效地传递给用户，避免乘客因被广告吸引坐过站，或乘客抢上抢下等引发的安全问题。

图5.24　Information LED

经验指导

在工业设计当中，一切都是以用户需求为前提，外观、使用方式等的设计非常重要。注重产品信息的表达和传达往往能提升产品易用性和用户使用的舒适度，对信息进行加工、设计，尽可能简单、直接地将信息传递给用户。有时将信息转化成图标传递给客户，能够提高信息的传递效率，是一种高于文字的表达方式。

地铁门上的窗户高度位置正好位于正常人视线最佳范围内，本身对于向乘客传递信息具有一定的优势。将用户乘车的每个环节可能需要的信息进行梳理、设计，用图标的方式表达出来，能够保证更多的人对信息进行识别。

设计项目实训

以目标用户使用为前提，从信息设计方法的角度设计一款产品。

第 6 章 案例赏析

案例1　世界自杀人数统计数据图解

作品简介

当秒针每轻轻滑动30下，就有一个人选择离开这个世界，这并不是危言耸听，而是世界卫生组织第六个"世界预防自杀日"发布的公告。据卫生组织估算，全球每年有100万人死于自杀。自杀已成为全球15～44岁人的死亡的3大主要原因之一。而我深知选题对于一个好的图解设计起到至关重要的作用。此次我的选题是来自社会热点话题——"自杀"，如今的社会由于生活压力大，自杀已成为我国乃至整个世界一个重要的社会现象，做关于自杀的图解同时也提醒我们应保持一个健康的心理、乐观的心态。

学生心得

因为做的是关于死亡的图解设计，画面的整体感也必须传达出厚重的感觉，所以我首先用带有肌理质感的纸来增加死亡的气息。并扣出世界地图，将自杀人数排名靠前的国家轮廓用不同肌理表现，用骷髅头来表示国家自杀人数。

【参考视频】

信息可视化设计

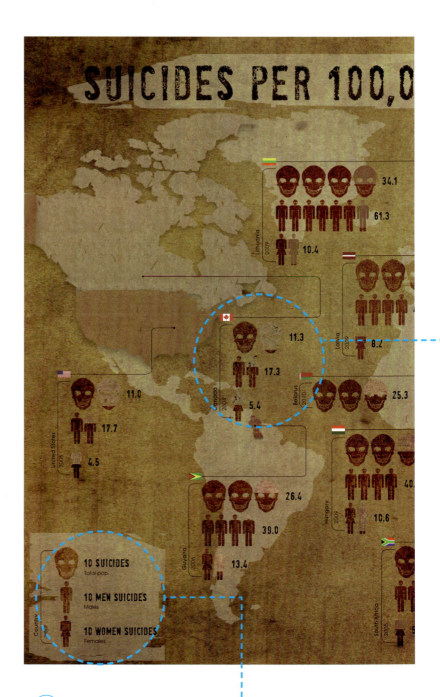

局部分析

自杀人数量的多少由多少骷髅头和人物的个数来表示。左下角小图例表明一个骷髅头代表每年每10万人中就有10个自杀的人数。

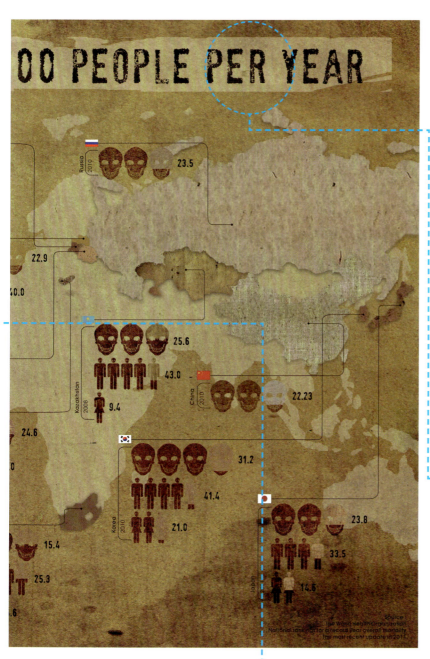

图6.1 世界自杀人数统计数据图解 邓亚运

教师点评

虽然这张信息设计图解已经达到了信息设计的基本水平要求，在学生作业中完成得比较理想，但可以看到这个信息设计图解在细节上仍然可以继续深入。比如，虽然图中细线条的运用增加了画面的美感，但没有完全处理好，使画面感略显混乱，造成标示信息不明确甚至会出现误导读者，所以线条部分可以排列得更加考究。

局部分析

因为是做自杀的主题图解设计，所以为了加强画面气氛，可改为复古味道的纸，再将表示死亡人数的图整体往上移，与世界地图紧密结合，这样画面的布局会更加紧凑，画面效果也会更好。

相关链接

1. http://www.MINT.com/blog/hnance-cone/mint-map-the-worlds-neounces-by-country/
2. www.xinxisheji.tuyansuo.com

局部分析

最后决定用人的形象来表现自杀人数，这样的表现方式更加直接，并加上各国的国旗，丰富了细节。男女人物则分别代表各个国家的男性、女性，并且对人物的细节进行了处理。

【参考视频】

互联网现状的信息设计视频

案例2　二十四节气图解设计

 作品简介

二十四节气总结了降雨、降雪的自然发生规律，记载了大自然中一些气候现象。二十四节气在公历中日期基本固定，上半年在6日、21日，下半年在8日、23日，前后相差一两天。在二十四节气中，五天为一候，三候一个节气。古人又将每个节气的三候根据当日的气候特征和一些特殊现象起了个名字，用来简洁明了地表示当时的天气等特点。二十四节气共计七十二个气候。古人在区分八个节气时利用每个节气开的花来区分，我们称为花信风。花信风中，梅花最先，楝花最后。这个图解设计希望那些喜欢节气的人更加了解节气，同时能勾起许多人的美好回忆。

 学生心得

将二十四节气中的黄经度数、花信风等知识进行视觉化表示，并融合黄经度数的弧度进行二十四节气字体设计，更容易为人所熟记。也许二十四节气对我们并无实用之处，但是二十四节气好听的字眼却令人着迷。农耕社会的智慧，隔着千百年时光带来久违的大地气息，使生活在钢筋水泥城市中的我们拾起只言片语，勾勒出田园牧歌的遥远记忆。

【参考视频】

中国人生娃时间爱讲究

图6.2 二十四节气图解设计（一） 梁田田

局部分析

首先看到的是二十四节气的总汇图解设计。我们可以把每一个节气看成一个单独的设计，而将它们拼贴在一起时又是一个完整的二十四节气表。不同于普通的节气表，从这份节气表中可以看出设计者将每个节气都用一种代表性的花卉进行诠释，在告诉人们节气的同时也介绍了代表花卉，每个花卉都有自己独特的魅力，也正是这种魅力让整个二十四节气看上去更加生动。同时，可以看出文字的排列顺序是精心修整过的，即不让人感觉拥挤，也不让人感觉松散，和图像一起组成了一个和谐的画面。图解中所看到的每个字都是经过了深思熟虑的，图解的颜色也具有二十四节气的代表性特征，花的颜色加上底色让人感觉和谐统一，文字和图形也融为一体。所以，无论是形式和内容方面，还是图形与色彩方面，本设计都是不错的作品。

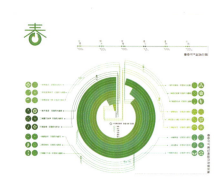

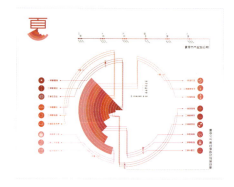

立春	立夏	立秋	立冬
雨水	小满	处暑	小雪
惊蛰	芒种	白露	大雪
春分	夏至	秋分	冬至
清明	小暑	寒露	小寒
谷雨	大暑	霜降	大寒

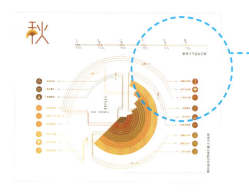

🔍 局部点评

　　文字经过精心设计，都是采用无装饰的无衬线字体，由直线与圆构成。有直有方的设计让每一个文字看上去更加活泼，并且每一个文字都可以看成是一个设计后的完整个体，而这些字组合在一起便成了词，这些词再加以组合后便成了图形，图形中方圆得当，设计可宏观可微观，可见设计者设计的细致入微。

【参考视频】

Klet motion graphic
作品 10 mins

图6.3　二十四节气图解设计（二）　梁田田

教师点评

　　图解设计作品讲究从微观到宏观的设计展示。此作品很不错，能够对每一个图标和文字进行设计是很难得的，而设计师所需要的也正是这样的"钻"的精神，只有"钻"，才能"专"。但是此图解设计还是有不足之处，首先，可以看到"春夏秋冬"海报，圆饼数据表表达的七十二候特征并不明显，仅仅用颜色进行区分，而且颜色还有重复，这样会误导读者；其次，虽然对每个图标都进行了设计，但是还是缺少七十二候的基本特点，这也是此作品需要更加强化的地方。

局部分析

　　七十二候中每一候都用一定的具有特征的简化变形的图形表示，为配合文字和图形设计，都采用方圆的基本型组合而成，颜色也是严格按照春夏秋冬四个节气给人的感觉而设定，从中可以发现设计者很用心地进行了细致入微的观察。

局部分析

　　图解设计中的线都是围绕图形设计的，粗细不一的线条让图解信息变得井然有序。上方的排字注意到把字变成面进行排列，斜向的文字打破了中规中矩的设计模式，让画面看上去更加活泼；同时，字体的粗细和线条产生互动，线条和文字成为整体与图形一起构成整张图解设计。

第 6 章　案例赏析

案例3　泰式按摩图解分析

作品简介

泰式古法按摩历史悠久，作为泰国古代医学文化之一，它有着四千多年的历史，其起源可以追溯到二千五百年前的古印度。泰式按摩的手法有推拉、拉、扳、按、压等方式，多以活动关节部位，伸展肌肉达到舒经活络、滑利关节的疗效。其手法刚中带柔、柔中带刚，对促进血液循环和新陈代谢有着极大的益处。泰式按摩有利于快速消除疲劳，恢复本能，还可增强关节韧带弹性和活力，恢复正常的关节活动功能。做这样的一组图解设计也是希望喜欢按摩的人们能够熟知泰式按摩，自己也能够为自己按摩，起到保健的作用。

学生心得

因出于对具有悠久文化历史的事物很感兴趣的原因，我选择了拥有四千多年历史的泰式按摩进行图解研究。虽然手绘的工作量很大，但是也让我更加清楚地了解泰式按摩的细节。同时，自己也在这次的图解设计中学习到了泰式按摩和信息设计方面的知识。

图6.4　泰式按摩图解分析　任姝婷

教师点评

设计者在详细了解了泰式按摩后,很用心地手绘出了泰式按摩的每一个步骤,再进行对比选出最好的图片放入图解设计作品中,这种精神是值得学习与提倡的。此作品不足的是没有考虑文字的编排和字体设计,只是简单地将已有的字体敲打上去,未免有些草率。如果能够很好地利用字间距和行间距,并将标题字体进行相应的设计,图解效果会更好。

局部分析

背景选用泰国典型的土黄色,并且为了突出图解,将图解背景换为与黄色互补的紫色。同时也可以看到,标题的背景运用到了泰国祥云的典型屋檐图案,渲染了泰式按摩的氛围。

局部分析

首先手绘出脚的线图,之后对其上色,进行"白、黄、黑"的上色尝试之后,发现白色最适合此背景。并且白色的脚占的比例较大,每个图片都是手绘后经过对比后选出的。

案例4　食物的相生相克

作品简介

食物存在相生相克的关系。食物的基本属性的交互作用，使得食物之间的搭配效果迥然。在中国文化中有"药食同源"之说，食物调配的适宜，不光能养生调理，还有治愈病症的功效，不注意食物搭配的禁忌则会导致对身体不同程度的损害。这张海报就是通过食物的平、温、热、凉、寒，介绍了每一种食物相生相克的关系，阅读过的人可以很快地学习养生的饮食文化，知道哪些食物搭配更加营养，哪些食物一起吃会引起食物中毒。

学生心得

利用这次图解设计的机会，我学习了各种食材相生相克的知识。此设计案例中的字体都是经过平时对这种食物印象加以设计的，设计出来的这套字体让整个画面看上去更加活泼。通过这次图解设计，我也学到很多设计的基础知识。

【参考视频】
《筷子文化》
动态信息设计

【参考视频】
《后消费时代》
信息可视化设计

图6.5　《食物的相生相克》　王斑

局部分析

图解图形运用了青、酒绿、橙红、黄颜色来分别表现水产、蔬菜、肉禽、果品等食材。用不同粗细的线条来表现与人体健康的相关度，1厘米是轻度相关，2厘米是中度相关，3厘米是高度相关，4厘米是具有医疗作用的极高相关。不同的线条穿插，信息虽然繁杂，但是设计者巧妙地运用了透叠的关系，让错综复杂的线条能够清晰的全部映入观众的眼帘，让图解设计能够有条不紊地进行信息的传达，实现了图解设计的基本功能。同时，彩色的眼线条与文字相呼应，颜色多而不杂，可以看出在颜色选择上设计者也是考虑良多。

食物字体设计
Food Font Design

局部分析

左右结构文字侧重修改偏旁部首，独体字侧重非文字主要特征部位进行设计，变形设计的图形和字体外形相似度高，可以很好地嵌套在文字结构上，并且易于识别。这样的设计工作量虽然大，但是却能够充分地体现文字的魅力，让文字成为图形语言，使每一个文字都对相应一种食物的图解设计，并和整个图解设计融合，起到锦上添花的作用，使整个图解设计更加有亲切感。

教师点评

从这张信息图解设计作品可以看出设计者较认真，从收集资料，到每个字体的简化变形制作设计，再到颜色的考虑，都是经过了深思熟虑的。对于繁多的颜色，设计者利用调整颜色明度关系，让每个颜色之间能够更加和谐。同时，也看出设计者比较细心，每一个字体都很精致，都具有应有的细节，这样使得整个画面更加具有设计感，也更具亲和力，更容易被读者所接受。

案例 5 　地球资源图解

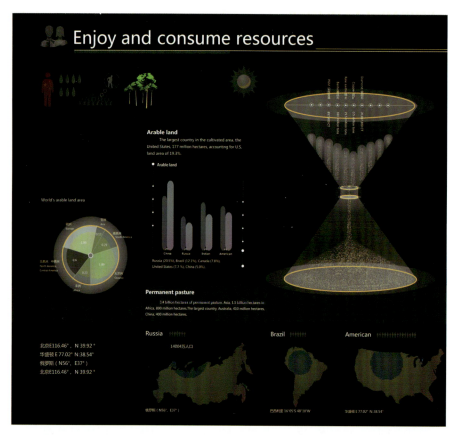

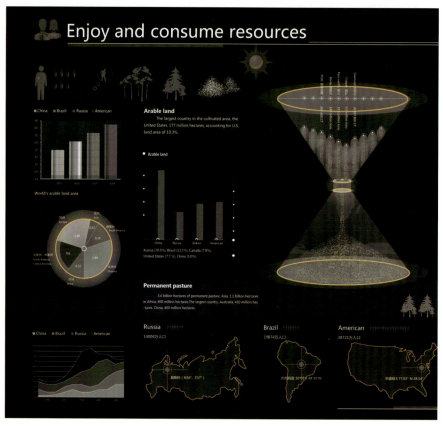

图6.6　地球资源图解　吴涛

案例6　咖啡文化信息设计

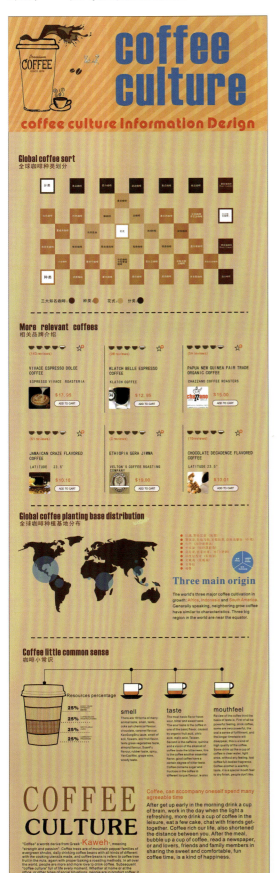

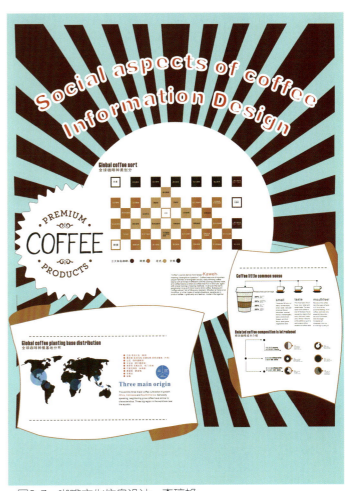

图6.7　咖啡文化信息设计　李琼艳

奥特曼也打不过中国功夫

案例 7　世界期刊发展史

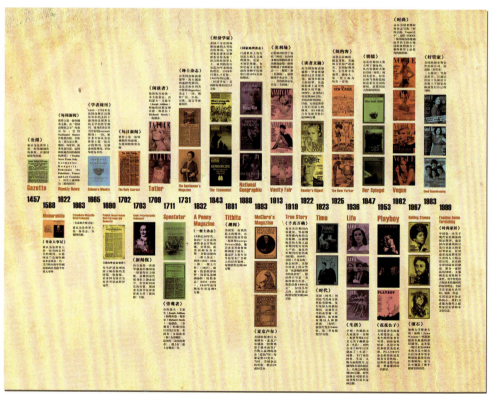

图6.8　世界期刊发展史　汪蕾

案例8 女装网购数据信息设计

图6.9 女装网购数据信息设计 赵娇颖

参 考 文 献

[1] [德]安德烈亚斯·丁贝勒. 导向系统设计[M]. 高毅, 译. 北京: 中国青年出版社, 2008.
[2] [德]克里斯蒂安·隆格, 马库斯·沙伊贝尔. 城市导视: 城市公共指引系统[M]. 王婧, 译. 沈阳: 辽宁科学技术出版社, 2010.
[3] [德]菲利普·莫伊泽, 达妮埃拉·波加德. 导视空间: 建筑与交流设计[M]. 姜峰, 曹淼, 译. 沈阳: 辽宁科学技术出版社, 2005.
[4] [美] 大卫·吉布森. 导视手册: 公共场所的信息设计[M]. 王晨晖, 周洁, 译. 沈阳: 辽宁科学技术出版社, 2010.
[5] [美]理查德·索尔·沃尔曼. 信息饥渴——信息选取、表达与透析[M]. 李银胜, 译. 北京: 电子工业出版社, 2001.
[6] [美]龙尼·利普顿. 信息设计实用指南[M]. 王毅, 刘小麓, 译. 上海: 上海人民美术出版社, 2008.
[7] [美]阿历克斯·伍·怀特. 字体设计原理[M]. 徐玲, 尚娜, 译. 上海: 上海人民出版社, 2006.
[8] [法]马克·第亚尼. 非物质社会[M]. 腾守克, 译. 成都: 四川人民出版社, 1998.
[9] 向凡. 导向标识系统设计[M]. 南昌: 江西美术出版社, 2009.
[10] 冯乙. 城市导视系统色彩设计[M]. 北京: 中国林业出版社, 2012.
[11] 于国瑞. 色彩构成[M]. 北京: 清华大学出版社, 2012.
[12] 王传东. 设计色彩学[M]. 济南: 山东美术出版社, 2007.
[13] 欧阳丽莎. 信息时代的信息设计[M]. 武汉: 华中师范大学出版社, 2012.
[14] 蓝青. 世界建筑[M]. 南京: 江苏人民出版社, 2011.
[15] 吴今培, 李学伟. 系统科学发展概论[M]. 北京: 清华大学出版社, 2010.
[16] [意]阿尔多·罗西. 城市建筑学[M]. 黄士钧, 译. 北京: 中国建筑工业出版社, 2006.
[17] [韩]金荣淑. 设计中的色彩心理学[M]. 武传海, 曹婷, 译. 北京: 人民邮电出版社, 2011.
[18] [日]原研哉. 设计中的设计[M]. 朱鄂, 译. 南宁: 广西师范大学出版社, 2012.
[19] [英]卡罗琳·奈特, 杰西卡·格拉泽. 新图表设计[M]. 郭鸿杰, 李丽, 译. 上海: 上海人民美术出版社, 2011.
[20] [英]路易斯·布莱克威尔. 西方字体设计一百年[M]. 许捷, 译. 上海: 上海人民美术出版社, 2005.